U0047359

HEINRICH WANG

俠骨柔情

匠人心安理得的美學與實踐心法

王俠軍——

著

一個藝術家道器相接的自述

林谷芳

藝術是生命的聚焦，不聚焦，生命的種種領略就無法透過作品印之於欣賞者心靈，惟聚焦要成，藝術家就須在美學哲思、主題風格、手法材質上合成一氣才行。

不合成一氣，你只高談形上哲思，拙於落實，作品就虛矯無力；你只談藝術風格，恣意揮灑，作品就浮誇自我；你只重技術手法，致遠恐泥，作品不流於匠氣江湖也難。

正如此，儘管在這三者、這連成一氣上，不同藝術家各有所入、各有所重，但真

要成家卻就非得有意識地觀照此三者、連接此者不可。

這觀照、這連接，是以自身所最擅最重者，連接於其他兩者，才能截長補短。擅談道者須就身於藝、於器；擅談藝者，須上及於道，下及於器；而擅於器物者，則須廣拓其藝術表現，更接於生命哲思。

於器物者，則須廣拓其藝術表現，更接於生命哲思。

正如此，王俠軍，這原來以玻璃藝術，其後以瓷器創作知名的藝術家，所以會寫這本書也就成自然之事，於器、於藝既已琢磨多年，到此，更多相應於道，正屬生命之必然。

但雖說必然，他的觀照也更有可為諸方參照處。原來，無論玻璃，無論瓷器，皆屬多數人以為的工藝範疇，歷史上它們固多以器見稱，材質上——尤其是瓷，更有著極致而特殊的風格偏向，也就是說，因於材質「低限」的特性，藝術家似乎只能如歷代名窯般，順其性地將器造至極致，較之其他載體，你想在此突破也就

更為困難，而既鍾情於材質特有之魅力，又不滿足於只隨前人器用之腳步，王俠軍的挑戰乃自然而生，但真要脫困也就費盡心力。

挑戰、脫困的種種，王俠軍在本書以當事者的身份慷慨道來，原來，無論是釋道的哲思、儒家的想望，還是經典的詩詞，若沒有對這些直擊生命安頓、直扣文化核心的種種有深的領略，作品的形式及內容就不可能有「真實」的改變。

這書，正是這形上與形下，道與器間，王俠軍的實踐自述。而一個藝術家自內而外的總體相貌既在此清晰顯現，乃可以為諸方參照。

因這顯現，因這參照，而為之序！

狂狷的俠客行

自序

近來同行說：八方新氣是場狂狷的俠客行。

從早期說八方新氣是「兩岸最後的浪漫」的文藝腔到這個灑脫的江湖味，讓我重新回顧十五年來這番「瓷航」一路來的點滴，那些誇張情節和工藝探索的深切體驗，面對生疏的材料工藝和挑戰的離奇高度，其中的心境轉折或許能為實現創意艱辛勞作的匠人們帶來人文的寫意情趣，以紓解重複於流程中的意志疲勞，並找回手藝人雍容自得的況味。

海角天涯三年馬不停蹄一百五十家代工廠的尋覓、無視瓷器工藝的究裡而無知的大膽上路、十噸瓷土令人眼花白色定調的挑剔、不知終點一千個天昏地暗拼搏的熱血研發、無所不用其極窯內整形修坏的絕地突圍、一件作品稀鬆平常即要上百片模具的奢華搭建、藏家等待作品三年耐心忍氣的支持、成功率百分之一的茫然行走⋯⋯一切都在不知不覺理所當然鬱悶地發生，確實，現在回望這些戲劇般的情事，即壯烈也滄勁。

必須承認改變一千八百年瓷器造型守成不變的企圖和行動是狂狷的。

「官窯的浪漫 美學的實現」使所有都義無反顧勇往直前，五十歲的焦慮也讓想望輕易地罔顧理性的現實，發生了，海上茫茫地漂溫多時，慶幸看到了海岸，我感恩。

一切都來自對瓷器美學進化深沉的激情，於是有了甘願做歡喜受的認命姿態，也因此和流程進行了全面交融而對工藝和材料有著深一層的感知和解讀。

當代工廠沒著落而自己接手後，開始面對工藝困難而要經常改變燒製方式的抉擇，猶豫不決，不改又無過關，但每個更改都是大費周章代價不菲，而且改變未必就是最終對的解決方案，這情況令人躊躇糾結，但為完成信念還是乖乖接受所有必要費勁的調整，經過冗長的心理調適，而有了與「慢」交手的體驗。

流程上變通、權宜、臨時的作法，因無法確認真正作品成敗的關鍵因果，最大公約數的經驗積累也就沒意義，比如輔助用的托具就是要量身定做，絕不能隨便急著撿此泥坯，濫竽充數地填塞支撐，既使過關了，但到底是偶然還是唯一？就說不清楚了，還是按規矩老實做事。

在無數不良作品的壓力，只有接受並忍痛地改弦易轍，同一方法幾次不行後立即換個處理方式，於是必須重新設計托具，全新製模翻模灌漿整形，雖然又是個遙遙無期的無奈躭擱，但總得嘗試找到了最適切的方案推進，明白不要再為不捨而磋砣，革新有其必要折衝所需「慢」的代價，按步就班是唯一的選擇，雖慢但穩

定前進而受益良多。

也因此融入深沉漫長的工序而得以審視雋永的材料本色、自律的工藝倫理、美感的人文構成和時間的按步就班所共構的匠人尊嚴，而更珍惜其間人事地物時所碰撞的因緣，在此記述於善解包容後，對工藝勞作的心情閱讀和深切期許。

最終看到工序流程和創作美學間的本質上的契合，君子「即之也溫，望之儼然」，俠骨柔情的意象，其實正是勞作內含的表述；揉和泥漿之於堅硬模具、溫馴可塑瓷土之於固執定形瓷器、靈巧身手之於堅毅耐力……陰陽共生，而作業自律的態度和作品均衡的昂然，工作謙和的投入和均衡自得的身段……一路演繹了君子之道，讓現場性、物資性與創作有洽當的交集。

自己在傳統工藝產業這不合時宜式微的工作生態，投身也三十餘年了，遇到幾次，外頭鑼鼓喧天地高喊著創意產業、匠人精神或在地文化，本以為能為這沒落的行

業，帶來興奮的氣氛，但結果什麼也沒發生，還是感覺這類手工勞作的行當，依然籠罩在不安的陰影中，尤其心底那長期徘徊於此老傳統落伍意識的自我設限，自認非主流的邊緣身分，自然影響工作情懷和作品的進化。

在時下「創新與轉型」氣氛的催促下，無論是老手還是新手，務必以殊勝的心情珍視身上所擁有的手藝和知識，它絕對是搭建我族類安身立命的自得本錢，從陌生與工藝拉拒的冷戰到熟稳後時刻想望著交手的熱戀，接受領略「慢」的勞作現實和確立工作的史觀，不失為進入創新殿堂的重要法門。

除外，也解析自己瓷器創作的美學原型——「君子」剛柔並濟的演化過程、瓷器器皿形制進化的再生期許、《觀遠》系列作品氣韻的構成脈絡和品茗情趣的茶席提案；總之，感性之餘，就條理分明的匠人本色，整理工序與思路間的觀照，也為生活和工作尋回新的能量。

目次

推薦序　一個藝術家道器相接的自述　林谷芳　　2

自序　狂狷的俠客行　　5

壹　為君子立象——尋找和諧的昂然姿態　　17

1-1　臨江絕美的孤寂　　18

1-2　江邊堅立的風骨　　23

1-3　豎與立的生命提案　　28

1-4　斷章取義　正面取景　　33

2-4	2-3	2-2	2-1	貳		1-10	1-9	1-8	1-7	1-6	1-5
用理想鞏固鬥志	沉重的安穩反饋	傳承的顛覆本質	慢是必要之善	細話慢工──精進的修煉法則		設計師成為真正的匠人	理氣趣的運作法則	君子的組織架構	神氣骨血肉之正派體檢	可觸摸觀照的倫理構成	為君子傳神寫照
88	85	80	74	73		68	64	58	55	48	42

3-2　剪斷歷史長線的綑綁　　　　111

3-1　一個時代的瓷器　　　　138

參　道寓於器——器物的生命態度　　　　137

2-12　文化求歷史慢走　　　　133

2-11　高溫盤點的工藝勝負　　　　129

2-10　端莊意志的君子之道　　　　117

2-9　有福是為造福　　　　113

2-8　釋放與實踐匠人的誠意　　　　108

2-7　人定勝天的誤區　　　　105

2-6　把握每次顛覆機緣　　　　101

2-5　讓身體溫暖材料　　　　97

4-3　子子孫孫永寶用　183

4-2　古銅色千年的冷眼凝視　180

4-1　形制的莊嚴史詩　178

肆　觀遠——乾坤萬里眼　時序百年心　177

3-9　歲歲月月的山水大器　172

3-8　隨樂探索　詩緒壯遊　167

3-7　概念先行　功能相隨　164

3-6　昨日向明日的說明　159

3-5　內外兼修的世故美學　155

3-4　為器上道　見物見志　151

3-3　打破花瓶美的僵局　147

4-4 追憶轟轟烈烈的格局 186

4-5 永續的進化精神 188

4-6 觀古思今照遠 190

4-7 氣定志剛的壯闊 192

伍 我喝故我在——DIY的斟酌閑情 203

5-1 與情緒一齊回甘 204

5-2 端莊必要的現場規矩 207

5-3 一種解碼——杯子 209

5-4 一場參與——我在 211

5-5 一份體驗——茶席 213

5-6 獨啜曰神——藉神感受存在感 217

5-16　夢的協奏——喝出情的悅聲　251

5-15　豪情有象——共生歲月　248

5-14　華麗人間——為情誼繽紛上彩　245

5-13　迎春——兩人艷麗的春天　242

5-12　鼎諾——江湖俠義的行草美感　238

5-11　二客日勝——設置往事的對白場景　235

5-10　電影手札——留白靜默，專注每口流動的深味　232

5-9　帝國記憶——輕持莊嚴的時光　品味禮樂的規矩　229

5-8　芭蕾——屏息靜氣細品柔嫩肌膚下剛毅的信念　224

5-7　風舞——以適切的斜角隨風舞入失重的優雅　220

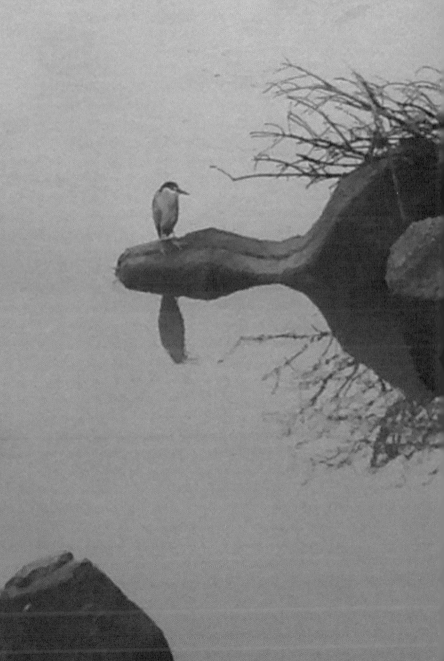

壹

為君子立象

尋找和諧的昂然姿態

1-1 臨江絕美的孤寂

初冬，五點半前不捨地離開柔暖的床，快速換裝梳洗，灌上一杯溫開水，套上運動衣鞋，驅車，路上清冷闃暗，三分鐘抵達基隆河畔關渡生態腳踏車步道，這段從北投焚化爐蜿蜒至關渡宮三公里餘的路程是我每天要快步行走的路徑。

這塊都會難得的開闊和寧靜，讓尚未全面甦醒的身體，頓時疏朗，精神抖擻，但腦海依然充塞夢中縈繞著許多模糊膠著的念頭，飄忽不定掌握不住，是概念？是意象？總拿捏不準，期望快速的場景變換，或許可理清依稀的什麼；但這麼多年，我也沒理出頭緒，常常不了了之，可能如諾貝爾獎得主康納曼（Daniel

Kahneman）在《快思慢想》（*Thinking, Fast and Slow*）一書所提系統 2 的思辯機制，在我專心於腳程速度的掌控下，已經沒有能力做複雜的思考梳理，而工作時也就忘得乾淨。

下了車立即邁開快步，展開例行千篇一律的晨運，來回一小時，達成渾身大汗的通暢。

總希望趕在鑲嵌在沿路洗石子矮牆的路燈尚未熄滅之前，能開始出發；天稍亮這些燈將熄滅，此刻或許它們只能再持續二十來分鐘，這趟路程可以同時享受夜晚和晝間不同的情調，由黑轉藍變白，為一成不變單調的過程增添些變化。

燈光帶來夜晚的氣氛，由於架裝得低矮照射區域小，路面時明時暗，營造一份神祕的安靜感，人不時被包裹在巨大的幽黯，有一種孤單又奢侈的自足，那是尚在睡夢中或在家中的人們所無法擁有的深刻靜謐和無盡虛空，似乎獨佔了整個都

市，它使每個腳程愉悅而自得。

黑夜悄然地躲在神祕的藍色曠野，隨即，天明燈熄，空間立刻放大，視野也伸遠了，河面城市夜景的對比倒影換成清晨天光雲影的泛白，其實遠方高架快速道路上的車，早就忙碌了。身體也因東面山頭急速放亮的曙光而徹底清醒，身旁沿岸不時出現的畫面觸動了我，雜念也褪掉許多，似乎有苗頭在騷動。

步道是貼著岸邊築起的堤防，其間夾雜著水草、樹叢、石頭和堆疊的消波塊，令我驚心的是那些佇立在石塊或消波塊上，弓縮著脖子動也不動緊盯著水面的夜鷺身影，瘦細長腳撐起龐大的軀體，這若有所思的孤寂身形，與向西河口奔流廣闊的水面形成強烈的對比，牠似乎正倔強地與什麼對峙，這景象頓時為晨曦的朝氣鑲了微弱的寒意和不安的美感。它強烈地吸引著我，但一時還無法找到心中那共振頻率的意含，懸念和急促的腳步不停，天放亮汗滲出。

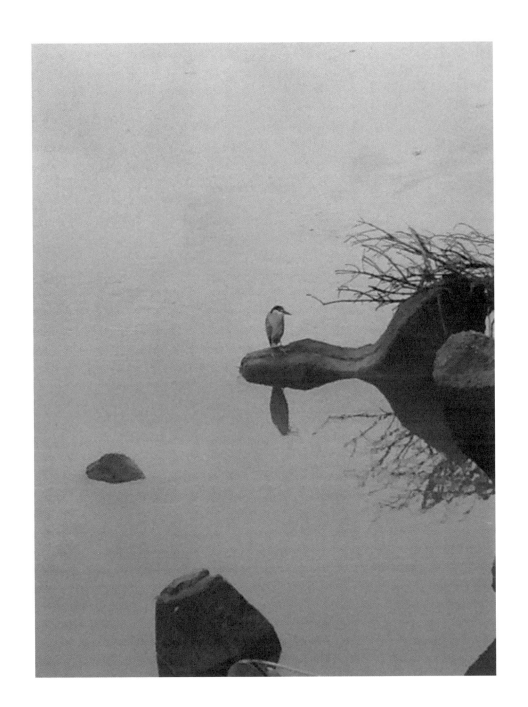

臨江《仙》

岸邊沿途樹叢空檔間，不停露出這固執堅毅的姿態，日復一日。一天，終於有了一個靈光上心頭，找到歷史情節和現實場景的共鳴映照，同時也點亮心中那糾結納悶多年的黑色區塊，而成為我《臨江仙》系列作品創作靈感的發想源頭。

1-2 江邊堅立的風骨

這畫面中有兩種鮮明對比的面向，不僅意象更是美感，引人焦注。平展寬廣河面和禽鳥形單影隻間有著大與小、平面與垂直的對仗，此時呈現的是渺小生命面對詭譎現實所顯出的微弱單薄，那是立於大漠邊緣不知如何穿越以對的茫然，更像起伏不定不知所至的人生，如此無可奈何、不知所以的生命平常，十分無助，但得面對。其情境有種一意孤行，所建構未獲認同諒解的寂寞感，它正散發極其悲涼的尊嚴和倔強，這場景披著令人不安孤寂的美麗，玄妙迷人，張力十足，幾近崩解。另外就是靜與動，以及上游下游的諸多喻意，所關照出的一串議題，那是對過去的上游、未來的下游以及腳前當下的歷史思索和生命意義。臨江的身影，

《臨江仙》美麗而耐人尋味的文意景象心中湧現。

滾滾長江東逝水，浪淘盡英雄，是非成敗轉頭空，青山依舊在，幾度夕陽紅。白髮漁樵江渚上，慣看秋月春風，一杯濁酒喜相逢，古今多少事，都付笑談中。

江邊詩人楊慎以詩譜寫感性神傷的情懷，面對浩瀚動盪悖逆的人世遭遇，看著歲月流逝一去不復返有若生命的江水，思忖一生忙碌不盡人意的境遇，有著滄桑的失望和無奈，而採取淡泊無為的表述應對，作為自己和他人對無常的人生早日認清覺悟的警示。

人總有那麼一段不被認同或理解的落寞時刻，三十多年前，正值台灣諸多傳統產業，由於加工製造成本逐漸提高，國際貿易報價上不抵東南亞和大陸的低價競爭，而失去了優勢，於是工廠紛紛外移出走或關門歇業。而我此時卻僅為其致命的美麗吸引，決意赴美研習玻璃工藝的製作；就從大家當時所了解新竹玻璃同業處境

的不安情況而言，同學和朋友自然對我的決定不以為然，即使我再堅定地自圓其

說，以來日繽紛作品和產業藍圖的想像，來穩住安慰自己的不安，也難免有些失

落感，的確那時自己只是片面的一廂情願，想像美好的明天。當時對玻璃也只是

紙上練兵，尚未正式接觸，所以錦繡的前景其實只是假設虛幻忐忑茫然的一片，

清晨涼意下夜鷺孤單身影的蕭瑟景象正是我當時的寫照吧。

十五年前，當然更絕了，知命之年又要跳進自己全然陌生瓷器創新的想望，不談

自己歲數是否為時已晚，或是比玻璃更早出走行業的式微窘境，**就看千百年形式**

一成不變造形的現實，以及「古典、華麗、優雅」好瓷器根深蒂固唯一的價值標

準，要突破，則是一千八百年的跨越，哪裡是一個半路出家外行人能隨便撒野的

領域，再加上又看到當時我們尋找代工廠屢戰屢敗的征戰狼狽。

而面臨的現實情節也確實誇張，三年從東征討到西，從南殺伐到北，篩選過像樣

的百餘家瓷器大廠，全對我的設計圖搖頭，一面倒地肯定沒有一個可以燒成，難

度太大。看著朋友如此天真的棄而不捨，大夥兒為我的一往情深也只能默默給予祝福，更不必說，最後當全世界都說「不」時，竟然就自己下海大幹了。日以繼夜大動作的研發，兩年後才見到一些曙光，他們的疑慮和不安可想而知，我的背脊也感受到朋友們這份不解的無奈和自己的寂寞。

「八方新氣」前面五年，其實就在這夜鷺背影低迷清冷的情境度過，未必需要援手，但仍渴望精神支持的溫暖鼓勵，哪怕一抹關懷的眼神都好，如此江邊背影怎麼不教人有觸電般的震懾，那是一道遙遠難以嚼嚥滄涼回味的意識。由於自認所嚮往的標的有其藝術上、文化上的正確，雖然並不需要他人的肯定認同，但這股浪漫心願所形成與同儕間共識上絕緣的孤單感依然強烈。或許對自己設計圖稿的期許，或許是不自量力的過度樂觀，但對瓷器畢竟陌生，一路走來還是籠罩在脆弱的不安裡的。畢竟玻璃曾經顛沛流離的經歷讓人膽大，如今更是知命之年理所當然的價值觀，期許在民族工藝振興的工程上也建立心安理得的平台。

因此行走坐臥時反而感覺身上有股剛毅氣韻流竄，此刻無論是江邊那兀立的失落，還是其所演變我那自覺的自得情懷，都有著的孤絕風骨之美，正反前後，無論哪個面向，個人的處境都與這個畫面意象深度交疊著。

1-3 豎與立的生命提案

在此滾滾歷史長河，多少功名利祿如過眼雲煙，是非成敗轉頭空，事與願違，人去樓空，努力得到什麼？多少意義？岸邊江水、人間歲月一去不復返有著無常的啟發，一首傳頌百年優美的詩句感懷，不正是短暫人生最好的雋永答案？沒有不朽嗎？

但是，不隨波濤流失，不隨笑談消散，一種正確、一份實存，就是此經典《臨江仙》警世的不朽和那臨場景物美妙比喻的創意，相反的，它揭示了文化、美感、風格源遠流長的深刻價值，除了在世實質享有的功名利祿，還是有其他具耕耘意義的

人生面向。

楊慎原本放空出世、豁達消極的人生提案，多年後因其深刻文意和滄勁寓意的優美詩境，成為無價的文化標誌，而將萬古流芳。若以天生我材必有用來解讀，反過來此情節可架構出，另一種積極，作為生命態度的藍本，一如詩人雖因仕途不順遂而有感所發，但他並未從此灑脫出世，不為不作，依然書寫不輟，文章流轉千古。

詩人觸景興詩，夜鷺孤傲的姿態，不動如山的篤定，頂天立地於岸邊和江河流逝對峙的風雲，也成為我創作的正面素材，牠，夜鷺成了「仙」一般自足完美。文人彳亍江邊，面對一去不復返的流水，觸景生情，對人世變遷、生命意義、功業價值的感慨找到適切的映照平台，那是《臨江仙》詩句文字如此的典範為我們印證了才學、修為的發揮運用，可以另個角度找到人生堅持和努力的意義，並在時空荏苒再風霜下，能不被時空的流逝所磨滅而帶出雋永，生命終究是昂然，即使當

時處境不盡滿意，但雖敗猶榮。

象由心生，當有了要在有限的生命時空中有所作為的革新心念，自然由外在形體樣貌展現這股堅決的內在心聲，那必然是挺身而出、中流砥柱的架勢，既有折衝於突破守舊傳統間的堅忍剛毅，同時也有面對現實陌生處境，身先士卒的挑戰氣魄，這些有形無形的動能和雄心，逐漸建構出瓷器作品《臨江仙》組織原型，而

「豎」「立」是基本重點，它們以站呈現與慣性「坐」「蹲」的等待的神態不同，以站強化自己革新的意志，也站出了開拓者寂寞的孤獨和勇氣，一如河邊那不動豎立的夜鷺所撐出的美麗一般，面對不明未知的境地，站出拓荒者的決裂意象，義無反顧與現成告別，而滲出一股「雖千萬人吾往矣」靜寂剛健之美。

於是《臨江仙》瓷器還原了江邊情節的經典寫照，然已從沮喪紛亂的心緒昇華轉換為明朗立志的自覺，同樣的孤獨元素不同的盎然寓意，作品依然有最值得闡釋對抗時空創新的自信身影，那是單點獨立挺身而出的瓶身，頂天立地展現「吾往

矣」唯我獨尊的氣概！畢竟是《臨江仙》也要呈現辭藻詞句華美的意象，其優美靈動的橢圓造型和流暢翻轉的精緻提耳，以及連綿纏繞不絕的細緻紋飾，則是針對詞句所架設的典雅，然此刻則以堅定凜然的身形和曠達壯麗的決心，確信正譜寫一段華麗的人生註記，更為楊慎感慨時的陰鬱照上一道明朗的光輝，並強化和安穩那其實也纖弱的不安心境。

夜鷺和《臨江仙》所撞出的創意火花，除了視覺意象上的聯結，更有無形意識情懷上的雙重交集，本質上都是起於無奈和質疑，楊慎是對投入和期待不成比例的現實結果，有著人生的無奈和命運的質疑。於是順手有了文思泉湧的雋永風華，百年不朽；對我則是對一千八百年瓷器造型風采守成不變的傳統，有著不明的無奈和美學的質疑，而展開了一場驚險艱困突圍的探索之旅。

成就典範或追求創新的過程不免會孤獨又缺少共鳴，但依然卓絕而立，此刻俐落的單點直立，就是要強化獨力堅持的剛毅態勢，絕對純粹而莊嚴的生命定位，所

依持只有自己的視野、信念和決心。同時後方再以平行垂直平板做為這場浪漫追求探索的背景舞台，它再度強調前方那挺身而出的堅決，立正，所散發為實踐理念一往情深的神聖和張顯文字卓絕華美的感悟意涵。雙重鼎立，感性理性共處，前陰後陽剛柔並濟，共構堅實不移的生命主張，因此作品所想掌握宣示的勇敢果決風範，即以恢宏地矗立所徹底解構器皿傳統的形制立相，為瓷器美學上的探索方案。

斷章取義　正面取景　1-4

江邊景致之所以觸動我，是夜鷺動也不動決然地站出了一種巍然的風骨和楊慎絕美的生命表述，這正是我想藉瓷器表現的情境，將器皿形制從婉約圓柔的靜坐優雅，轉成堅毅俐落直立動勢昂然的氣韻，被動消極進化為主動積極，低落壓抑的氣壓轉化為明亮開朗的晴天。它們貫穿天地、上下通氣，真正展現「豎」與「立」的意象，端莊之餘，更多份俠骨柔情的風采，而《臨江仙》多面向的展現了這意象，「豎」個人千古體悟，「立」乾坤春秋豪情。

其他如《將進酒》、《滿江紅》、《蝶戀花》和《水調歌頭》，都是在如此藉其

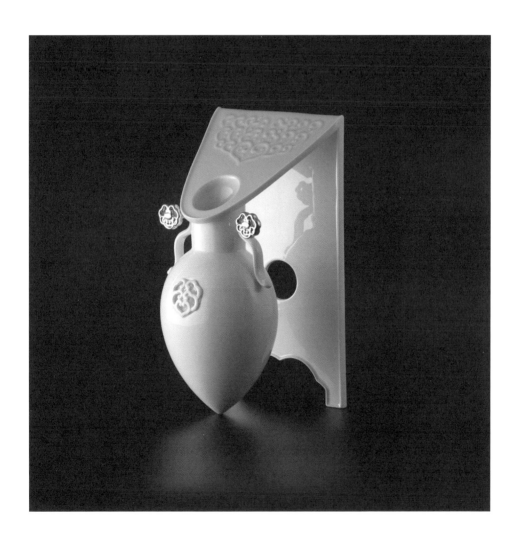

《臨江仙》

滾滾長江東逝水　浪花淘盡英雄

是非成敗轉頭空　古今多少事　都付笑談中

歷史長河　絕美流芳　風範常在

原有華美的風格和基因，斷章取義，逐一展現自在的站像和陽光的繽紛，不再是悲壯感傷、思念情愁的氣場籠罩，而是各個以華麗多彩活潑高調的神采，呼應詞牌或詞意優雅的意象而氣韻生動。

《將進酒》率直瓶身呼應古雅酒器「觚」的修長形體，完成金尊對月的演出陣容和走位，並和短促繽紛歡喜的俐落提耳，點亮「得意盡歡」華麗的人生意象，而站出「千金散盡還復來」的瀟灑和自在，讓每回斟酌始終盡性。

《滿江紅》搭配高足「豆」的莊嚴、翻口張揚意象和連綿纏繞的紋飾、提耳，帶出繚繞「怒髮衝冠」「壯懷激烈」的心聲，瓶身更以縮小基座撐起，強化「莫等閒」的激勵力度，除了挺身而出的身段，更要有積極的提升動作，至終以金和紅一齊燒出千秋激昂的氣魄。

《蝶戀花》，瓶身愉悅隨性的繞圈紋理，從平面向上蝴蝶般翻飛，向外花開般綻

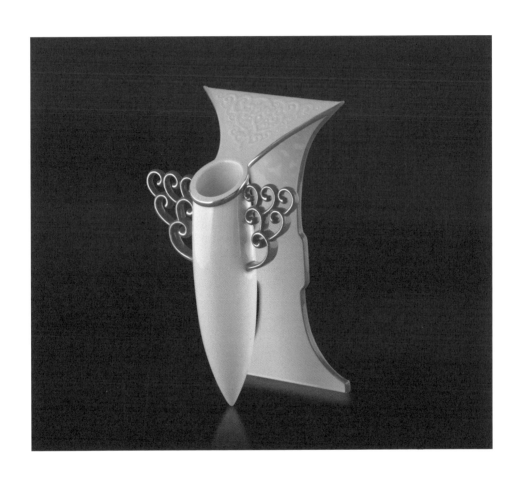

《將進酒》

人生得意須盡歡
莫使金樽空對月
天生我材必有用
千金散盡還復來
斟酌歲月　盡性徜徉

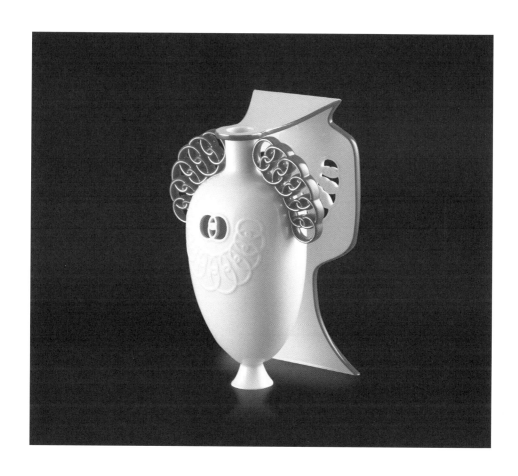

《滿江紅》

怒髮衝冠　憑闌處　瀟瀟雨歇

抬望眼　仰天長嘯　壯懷激烈

三十功名塵與土

八千里路雲和月

莫等閒　白了少年頭　空悲切

胸懷千里　壯麗瀟灑

放，流暢地連伸為立體提耳，映照詞牌的優美怡人。瓶身如花似蝶，展翅花開共擁花光月影，在美好情意介面，展開相知相惜的福報。

《水調歌頭》原為分離與相思感傷的情節基調，圓缺映月陰，以大半圓為「此事古難全」和「千里共嬋娟」的基本舞台架設，前方兩隻並連圓碩的瓶身，他們急轉直下，高調表白即使諸事難全，依然心手相連，永不分離的堅貞情誼，一如那纏綿不絕緊緊勾結的提耳。

未必是決裂，但**意念上已從傳統出走，也在形式上走出器皿單體結構的形式，徹底與守成告別，不再是「花瓶」配角演出**，也不只是功能服務登場，而以意象風骨自我表態，並以象徵傳承的尊觚豆瓶等，做後盾支援，一前一後，一柔一剛，相互映照，共構耦斷絲連的文化血脈。

有了這段東晉畫家顧愷之所指「托物寄意」、「寓情於景」的立意定調，意有了

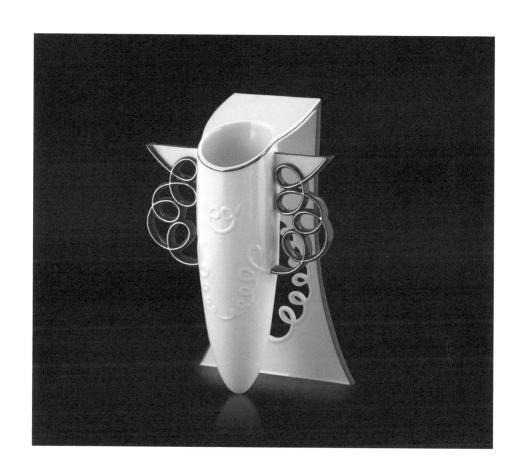

《蝶戀花》

為報今年春天好　花光月影宜相照
隨意杯盤雖草草　酒美梅酸　恰稱人懷抱
花蝶紛飛　相知相惜

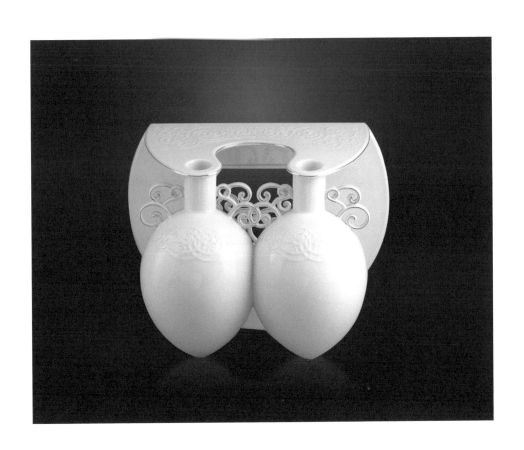

《水調歌頭》

明月幾時有

把酒問青天

月有陰晴圓缺　此事古難全

但願人長久　千里共嬋娟

心心相印　天涯咫尺

物的現形，情也有其景的呈現，接著的就是「以形寫神」之「神」的意象掌握和實現傳「神」的手段思路了，**形和景是多元幻化的大千世界，各式各樣，而「神」則是萬變不離其宗價值的法則。**

1-5 為君子傳神寫照

「傳神寫照」所述無論是畫家或是詩人於人於景有感而發，起心動情後，藉畫筆的掌握還是文字高妙的文才轉換，而呈現了情緒精髓的美感意境，我則以器物的意象形狀，努力映照相同生命志節裡「積極昂然、端莊均衡」的美感境界，這就是我想傳的「神」，又器皿既無景又無人，只有藉人寫意藉景造境，琢磨人和物的舉止姿態可造出什麼樣的意境而出「神」，**以為內文外質彼此匹配呼應的意象，讓形而下之「器」也有其形而上之「道」可言。**

其實也曾以不同的議題來尋找這個脈絡，舉個例來說，相對於龍的象徵和應用，

流傳於民間或東南方領主的「鳳」之系列作品之一，《鳳鳴八方》描寫挺起胸膛

一飛沖天正值壯年鳳的聲勢，從上方美麗的皇冠順勢經過飽滿的胸懷至逐漸收小

成單點造型的瓶身，這個是傳統器皿柔情優雅、端莊大方的典型，以此為中心向

兩邊延伸展翅，翅膀上半處理成末梢鼓動曲卷的羽毛，呼應傳統器皿形象的提耳，

下半概括簡潔大面造型聯結延伸到底，平面上佈滿圓形凹點，此處坯體較薄，燒

結後能透光，藉淡雅光影變化渲染高飛的壯麗。尤其作品置放於不鏽鋼架上，如

此一來，此大平面更清楚地呈現獨立突出的瓶身，一方面襯出中心鼓起的萬丈雄

心和廣闊胸襟，一方面要展現「鳳」此領導者獨立自主的意志和超然的身分。

藉中心腔體和外形造型間結構厚薄的對比反差，展開陰柔豐厚和率直單薄均衡的

構成和對比。線性提耳、延展平面和立體瓶身在橢圓構圖中交錯排列填滿，為作

品建構堅毅的侠骨和優雅的柔情氣韻，再藉著鐵架穩健地高張升起，從造型到擺

放，擺脫對地面的依持，它明確地述說「豎」「立」於天地間的身分自覺，那是

不倚不靠以擔當作為的生命定位，同時也期許以圓熟包容的形象獲得四面八方子

民們的共鳴，正是「豎」威望「立」典範，所必備的盎然莊重的「神」情。

瓷器《臨江仙》也循此柔情俠骨的氣韻構成，它以更純粹的「柔情」瓶身坦然挺身，不僅委婉提耳更鑲嵌精緻鏤空如意圖飾，除了對標題名稱優雅的呼應，更是於借題轉換訴求後向浪漫生命感悟的美麗致意。原文人以無奈的人間境遇感嘆悠悠的歲月長河、汲汲營營的不值人生，於江邊見到流逝的具體失落，那一去不復返的生命本質，而留下形意完美的黯然註記。如今瓷器從這美麗的詞牌和內容借題發揮，相似場景不同心境，探討另一種怡然明亮的絕美，它是迎面熱情地擁抱生命的，依然詩意畫意但入世地映照仍值得努力的人間。

由於有了其後的垂直面板做後盾，此剛毅堅決、絕不退縮的「俠骨」後臺為信心的積極表述，也使其柔弱的身影一轉為莊嚴的心境和雋永的主張，襯托得更形神聖而超然，展現生命全然的自主性。前後兩個垂直平行的造型，互為主從因果和架構，前身溫柔深情厚重純美，後骨勁健剛薄斷然，不僅形成方正與圓柔間豎與

立的節奏，更帶出流轉於曲直輪廓的律動，而此間離構讓傲岸的氛圍有著殿堂的神氣和穩重，也解構了瓷器傳統的形制，讓「立」相更堅定，有著清代盛大士所指精妙逸品**「平中求奇，純綿裹鐵，虛實相生」**意象的運作風味。

原本臨江仙淡然消極的現實感慨轉換為勇敢擔當的生命理念，薄弱的生命、短暫的歲月變得勁健而長遠，理念建構了人生殊勝莊重的意義和美感，它發散著勇敢果決的上升骨氣和大方均衡的勃發朝氣，正是「望之儼然 即之也溫」君子德性之美，而在瓷器作品呈現為優雅昂然、堅毅自得的果決意象，不再是徘徊原地的躑躅，其從靜態審美一轉而為積極主動的表述，只因瓷器實現了有「神」的旨意。

終於，前述立意直指「君子」，讓渙漫的思緒念頭，就在《臨江仙》圖稿完成那一刻，倏然理清，恭整明朗，情節像宇宙回縮到大爆炸誕生前那一刻，那一顆清楚的初始原點。這從小束縛著我們看似陳舊嚴肅的倫理規範，及長感受此符旨在人身上所演繹爽朗的自得形象，那是社會人與人互動運作中最舒適的美麗，莊重

得體，誠信俐落，令人安然地徜徉在其穩當可靠的坦蕩氛圍，正是今日所流行「人是最美麗的風景」形成的原點，更為藝術的可信度（credibility）提供豐富的因子。

一時，楷書的正奇閃現，一派恭整規矩的嚴謹風華，典雅端莊，穩定安心；布朗庫西「無止境的圓柱」高聳參天的豪情，正氣凜然，神聖純淨，記述中流抵柱正信的美德；而帝國大廈昂然的意象、剛健的層次、明快的節奏、明確的表述⋯⋯等美好崇高的景象也同時交叠相映，它們蘊含理性的均衡和文明的秩序，為美完成幾何的結構。

是的，這就是縈繞腦海多年，若即若離曖昧的渾沌意念，難以捉摸的深邃核心，其實你早就圍著這個意象，豎立了許多作品，希望均衡大氣、頂天立地剛健的氣韻，能帶著原有的古典華麗優雅的柔美瓷器傳統一起渾雄地站起來，只是這開誠佈公自信自得意象的概念，從未如此情節豐富、劇情迂迴、意境悠遠、美感滄勁⋯⋯以多面向清晰浮現，同時發酵，相互隱喻，一起爆發而凝聚。

這抽象的精神符旨──君子，在江邊觸及線索、點醒意識，於是這系列作品即以

君子不同的形象站出，《臨江仙》莊嚴英氣、《將進酒》果決豪氣、《蝶戀花》

活潑帥氣、《滿江紅》壯美霸氣、《水調歌頭》溫馨和氣。本來這就具有視覺意

味的遙遠禮教，也是我一開始即在型塑昂然瓷器的具體文本，其實它一直被我們

學習和實踐，是生活上具高度共識的行為準則，這次將這世故的著力點──君子，

也以明朗構成清爽地藉白瓷體現。

孔子孟子荀子主張了二千餘年「君子」概念的美德，其精神依然歷久不衰，衛道

人士喜歡將它和種種道德規矩的拘謹呆板意象綑綁著，在我這場瓷器革新的探索

歷程，它成為作業形式上和美感創意上，相融的核心精神，而顯得結實利索，並

將此概念在虛的構想與實的工藝有著互為因果的聯結，它們共同闡釋人格尊嚴的

端莊本色，並具體能以眼觀手觸著君子的美感。

1-6 可觸摸觀照的倫理構成

若說嚴謹是工藝勞作的本分使然，倒不如說那是一股對價上了然於心的誠意，畢竟面對知命之年時有著老成的自我期許，願為這停滯不前的民族工藝美學與技藝之精進請命，雖然不停地反覆往返於渾沌挫敗研發的困厄中，然由自制、規矩、理性的作業堅持，所完成的一個個面俐落的身影，感受到浩然大氣、穩健寬厚的君子雋永，充滿和諧帥氣和江湖道義的美感，而此傳統禮教「君子」入世的恭整精神在這瓷器研發顛沛的過程有了殊勝的體認，這是場教訓。而致力於打造此美德形式上具象的風采，要為這概念意象豎起美好的身影，「君子」自律的工作倫理一定得堅守。

子產有君子之道四焉：「其行己也恭，其事上也敬，其養民也惠，其使民也義。」

「君子」帶來社群共處、人際交往、行事為人等社會和諧的運作活動，人們因此往來舒坦自在相處氣氛融洽而天下太平，絕對是增進社會福祉最大公約數的普世價值，常說能帶來舒適愉悅的心情就是一種美，而君子之道是美的，那麼在瓷器上也該有它屬於「君子」周延體恤的姿態吧！

同樣的話語在我這場新「瓷航」也適用，由於繁複細瑣的相關枝節作業太多，細心的規劃、用心的操作、費心的關照都是不可或缺的，雖然每次事前做了自以為是的設想佈局，卻未必能百分之百安然過關，但絕對能減少失敗的機率，自律嚴謹的作業精神是必要的基本態度，那是份內的恭敬。當然這一切都是對上方祖輩留下豐富悠遠傳承的敬意，期許再接再厲從原有優良基礎，踏出與時俱進的一步，永續這優秀傳統的驕傲，所形成一份對工作認同的專業基因。就內部伙伴也因這個命題下的嚴峻鍛鍊，不僅工藝精進，觀念視野也有新的格局，這是匠人們勞作

時最實惠手藝和心境的收穫，也為這漫長的接力賽，打好馬拉松的心理準備。而最終的呈現除了有外觀美的展演，更有可以公平客觀量化評斷的手藝含量，這是專業門道的倫理道義和承諾。

整個創作的環境生態無處不在恭、敬、惠、義的虔誠而踏實的氛圍孕育茁壯，這樣的製成精神和生態也就自然而然衍生君子的氣質。構想和製作、身心和歲月、傳承和創新、低落和振奮、快慢和成敗，彼此傾軋糾纏，發酵成長，它們的意象或形式所呼應的表述和紀實，更具創作上的意義，那是境與意在衝突簸間調和相融，而終離形得相。

《鳳天承運》則是成年鳳穩健雍容的姿態，相較《鳳鳴八方》的年輕氣盛，此時少了年青時豪放霸氣的動勢，多了內斂的優雅和成熟的華麗，瓶身修長同樣向下逐漸收小，獨立群倫呈現超凡的氣韻，仍是統御一方領主的姿態。上半部兩邊有雍容綻放如花的翅膀為提耳，典雅考究帶出王者隆重的威儀，順著瓶身向外伸有

小小的薄片，若即若離連結精練圈足底座，似輕若重，保持主體頂天立地的「立」勢；上身的柔情，下半的侠骨，陰陽交融，剛柔並濟，撐起德高望重的君子風範。

繽紛律動的翅膀，婉約流暢，與剛毅簡潔的基座，上下形成垂直對應，有機的柔美和無機的冷峻，一如繁葉粗幹蒼勁偉岸的神木，順應天地大勢運行的道理，直指天際不再回頭。

相較臨江仙的「君子」，《鳳天承運》的君子，除了以仰不愧於天、俯不怍於人的坦然姿態立正，更以節奏律動有序、語意系統一致巨大的華麗提耳與豐美流動的瓶身，傳達「即之也溫」的親切意象，那似乎脆弱險峻連身薄片和幾何理性結構基座，則進一步聯合打造「望之儼然」嚴謹自律的剛毅意境，畢竟「矜而不爭」均衡的君子派頭，也是一種修為。

「君子」也許不該僅止於中山裝合身、端莊、嚴肅的聊表一格，它需要來點腰身，配上金屬扣子，時而胸前配以胸巾，帶著時尚的朝氣和都會的禮儀展現熱情。若

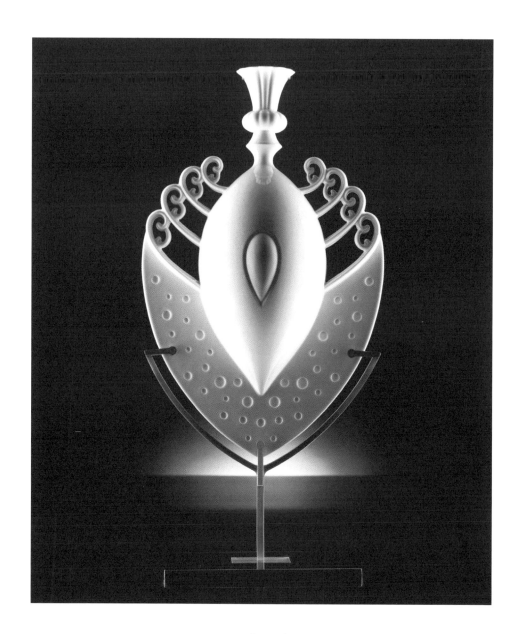

《鳳鳴八方》

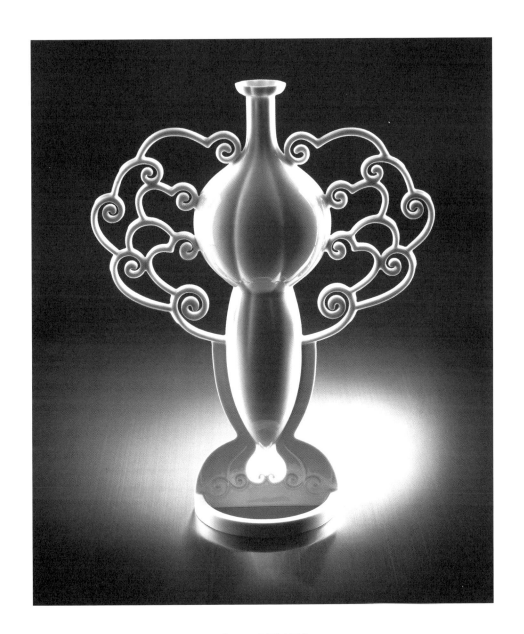

《鳳天承運》

以建築比擬，則非現代主義的剛硬清澈和冷峻寡欲，也非宮庭廟堂或古典主義的豐富裝飾和擁塞結構。一方面有 Art Deco（裝飾藝術）嚴謹均衡的節奏和理性律動的秩序，一方面也有 Art Nouveau（新藝術運動）繽紛華麗的細節和有機隨性的柔情，亦即有著原則的世故，帶著善意的機靈，這位君子親切有趣而不古板冷漠。

1-7

神氣骨血肉之正派體檢

蘇軾云：「書必有神、氣、骨、血、肉，五者闕一，不為成書也。」這段話是我當作思考形制結構氣韻美感的邏輯，打造並驗證每件創作是否都承載了它適當的神——君子，也以此審視造型架構和圖飾肌理、骨、血和肉的基礎態勢是否合宜，是否符合唐人歐陽詢楷書字體結構法三十六法中的「相管領」「應接」的要求，即各部位彼此有制約有呼應的講究。接著琢磨流竄並聯絡其間的血是否流暢順眼，藉比例分寸和部件構成的設計來疏導血液的流動，必須自然不糾結，唯筋絡通順才神情氣爽，方能展現「君子量大」的魂魄，務必呈現「泰而不驕」君子從容大方的和諧氣韻。也以此設想君子多面向的神采，君子本來就有其必須遵守或

具備的規範，在諸多面向中，依然謹慎含著「懷德」之美，或智或仁或勇。

書法「魂魄」源頭的「神」是什麼？相信因人而異，如上所述於我則是君子也，而器皿正是其謙遜莊重、世故自信形象最適當的載體。那是恭整虛靜與靈動生氣間均衡並峙所營造的崇高意象。明末顧炎武的「道寓於器」，正是我的期許，雖然這個「君子」是「道」中小之又小、微不足道的範疇。

若以清代盛大士於《溪山臥游錄》所指精妙逸品必備的「三到」，理、氣、趣來理解。「理」當屬「神」的範疇，「神」的中心思想就是「理」的態度原則，創作循線前進有機無機的形式為精「神」賦形，開始藉骨、血、肉的架接、緊扣和鋪陳，建構作品氣韻的發散，從構圖框架、比例拿捏、曲直分配和粗細鋪陳等所打造的氣質美感和意境，全遵從「神」的概念執行而形成，最終人們所感受到作品中真善美有意喻而為之精神得以昇華的情趣，又將部分映照在他對「神」的認同，以及從「神」所衍生的創作手法是否有值得稱讚和認同之處。

「神」是無形的指導原則，虛靜而沉潛著，而「**君子坦蕩蕩，小人長戚戚。**」君子由於心胸坦蕩，即周而不比，且和而不同，其和樂周延卻不同流合污的行事原則，樹立光明磊落的差異形象，以此往來的行為準則，有了互動相處的依據而安然，那是舒坦之美、和諧之美、疏朗之美、利索之美和嚴謹之美，自然形成深遠崇高的意境。**君子之道是我想表達的神，不偏不倚莊嚴的均衡，即是陰陽調合、剛柔並濟的和諧，也是中庸而寧靜雍容的莊重**，既動也靜，進退有序的恭整風度，如此規矩嚴謹於書法則屬楷、隸、篆的風采。

1-8 君子的組織架構

維持的感覺。

君子有成人之美，其實君子亦有其自身的美，講禮「君子」其人品德性之美，在於其所形成人與人之間和諧理性的安定感，而成就彼此。所謂**「禮之用，和為貴」**，「君子」形成社會運作最合宜的行為道德標準，「和」諧是你要不斷挑剔

君子有九思，「**視思明，聽思聰，色思溫，貌思恭，言思忠，事思敬，疑思問，忿思難，見得思義。**」這些教條是以尊重的本質、自律的自覺，實現利他主義的周延心境，如此行禮如儀，外觀舉止自然進退得「和」。就創作而言，那是開誠

佈公疏朗大氣和和合相生的美感，不慍不火規矩的堅持特質，也是形成千錘百鍊

雋永殿堂美感高度的基本基因。

能「和」能「成人」，自然行得正，站得直，這就是君子的基本身段，「正」「直」

具簡單俐落的美感，也是一脈相承器皿造型的基本樣貌，如今更希望他能推己及

人，兼善天下，積極而主動地推動這股美德，而非僅止於述而不作、獨善其身的

靜思內斂，只是單一刻板理所當然的花瓶表情。要突破器型一目瞭然固定的傳統

形象，那就得再主動地多些主張，亦即多些表態，多些肢體語言動作展現動態的

美感，於解構重組中完成有進有退生動地自我推薦的灑脫和自信，故瓷器創作上

即以豎與立打造與時俱進，君子世故積極動的神采。

講求形式架構、體勢氣韻和濃淡筆意的書法，其實和形制成不成器的講究是一致

的。「神」是個人美學信仰和價值至高所在的綜合理念，此理念是態度行事的指

導原則，也是創作取向形式美感的倫理依據，「神」以多種化身呈現其核心精髓，

此抽象意念可藉作品展現，感受它的神情和能量，那是生動「氣」的散發。

映照「神」所呈現的「氣」力，聚集於物體骨架所支撐的組織結構之中，在此結構圖中流串著血液的熱情動力和肉身的質量裝飾，它們填補和活化生硬的骨架，補足骨氣，並聯結調適各個部位表現的份量以掌握恰當的均衡態勢，也同時照應提醒各個部位肢體彼此應負責的角色任務，讓氣能精準地流動並呈現應有的韻味。

而所謂「氣」象萬千，講道義的豪氣，重承諾的俠氣，富擔當的骨氣、解人意的靈氣、守原則的正氣、懂進退的帥氣、展幽雅的秀氣、創新猷的霸氣……皆是此「神」價值觀所呈現的氣韻，是**「八方新氣」**的氣，也是君子的各種外在面相，它將要承裝貫入至器物中，有若唐朝詩論家司空圖所言的《二十四詩品》，盡現雄渾、沉著、典雅、洗鍊、勁健、含蓄、精神、清奇、曠達……之氣。

「氣」是中華文化所主張生命能量的源頭，在體內運轉流動並透過外觀態勢展現它的質量，那是人的氣質韻味。而非生命體的字形或器物，傳神寫照，得藉其骨、血和肉所架構形體的意象並和人們美感體驗的共鳴，展現此人間生命氣息的況味和意境，終得「神」的卓然再現。

「骨」之間距長短概括地框架支撐住「神」的基本核心理念，那是有形無韻的輪廓骨架，藉著血的竄流而滋補確認各部位的結構力度，有如建物隨著建築師心中「神」的信仰，設計規劃了建築藍圖一般。「沒有曲線就沒有未來」這是英國建築師札哈·哈蒂（Zaha Hadid）心中信仰的「神」，為了展現前衛靈動飛揚的曲線，以電腦演算可實踐的夢想藍圖，研發鑄模的技術和工法，依設計圖首先以鋼筋搭建起「骨」架，接著灌鑄混凝土，混凝土似「血」貫穿聯結各處，也檢視柔美律動的原始效果。此時僅初步完成架設書寫或建物形態的雛形，其中力道是串了起來，但尚無神情，於是以粉光細作或各玻璃木材等式建材補強美化其外觀來收尾完工，一如書寫運筆藏露收放的筆意、乾濕濃淡快慢的變化等所帶來的肌理和韻

味，於是冰冷的骨架有了生動的氣質和風格，「氣」韻油然而生，而那核心至高源頭的神才得顯靈。

《臨江仙》藉著單點兀立的身形和身後正立平直的背板，彼此垂直平行的「骨」架，粗略地構築其孤單壯烈堅毅的原型，「血」也就在這有些支節分離的骨架結構流動，串聯彼此共構的群族關係，於是血脈筋骨合體而呈現頑強的生命矜持，其中「肉」以不同方式在各別部位填補裝扮，以詮釋詩詞主題的絕美意象，前方成了橢圓扁平秀麗端莊、靈巧大方的瓶身，而非呆板的圓筒造型，以呼應詩人的優雅文采和絕妙繆思，而強調主體獨立特行的後方平板，也以鏤空開窗及兩點著地的精緻修飾，再度搭配襯托瓶身儒雅的語彙，作品此時才有了豪氣凜然，帶著詩意的高貴氣韻，那是仰不愧於天、俯不怍於人君子的雍容自信。

神、氣、骨、血、肉，有如「君子義以為質，禮以行之，遜以出之，信以成之。」先後章法，循序建構，逐步出神，也形成君子哉。而此番立相，長久滿足於單體

即可安身立命的器皿形式，打開另一個表述的身體語言，「道寓於器」的期許是無法迴避的一種進化。

1-9
理氣趣的運作法則

再以《鳳天承運》為例，這是成熟君子的儀態，帶著老練世故的派頭，進行對「神」做的具體詮釋，君子有其必然多元的周延化身，所謂「**君子於仁也柔，於義也剛**」，此柔和剛架構出各式千變萬化的神態。做為鳳的身份，它採取絕對的正直，直接掌握君子中庸之道的核心意象，正是求正不求奇王之風範。

從立、正的基本剛性骨架出發，開始伸展其見多識廣具運籌帷幄領導能力的姿態。

首先強化翅膀以建構出神聖地位特殊的識別，從瓶身向左右張起端莊而華美的委婉陣勢，這是律動網狀曲線翻轉的巨大提耳，初步架起「鳳」應有的優雅高貴和

嚴謹謙和的氣象，此時王者風範的架勢有了「字」象形優雅的結構雛形。

接著「血」順架構竄流檢視組織間的聯結力度，它確認各部位的接合轉折關係和

大小並置是否完美協調，這是字體幾何方向長短分佈的技巧，其中律動的層次鋪

陳、精確的比例佈局，務必長短合宜，剛柔適度，於是提耳要依瓶身高度調整外

延寬度，小了格局侷促，寬了儀態失措，進而提耳本身曲線間間距的拿捏……等

等，它掌握整個骨架合宜的表達。總之是徹底體檢，環視架構輪廓，這是典雅和

舒暢的細節觀照，在長短厚薄間，計較分寸。

最後進行「肉」的補強修飾，除了提耳圓頭收尾邊角倒圓的處理，順著結構骨架，

從主幹垂直瓶身進行弧瓣的波動處理，添加並整合立體和平面紋飾間語彙的一

致，再次為俠骨補妝柔情，確實完成「即之也溫」的雍容，在曲直的對仗、起伏

的變奏、空實的律動中完成君子圓融務實的知性，於書法這是運筆輕重收放的技

巧功力和美感表現。於是《鳳天承運》升起君子**「持身貴嚴、處世貴謙」**精鍊溫

柔的典型氣質和美感。

再回到所謂的「三到」，君子一絲不苟嚴謹自律的「理」，賦形於正直堅毅和均衡簡約的體態。英氣煥發的「氣」質，落實於層次分明、結構有力、嚴謹和諧的提耳排場，以及拔地而起帥氣身影所撐出擔當自信間的映照。

「於義也剛」是處事的理性原則，而「於仁也柔」是做人的感性態度，曲線流動的形制身段親切謙和，優雅律動的華麗提耳世故周延，為善解人意、無微不至的體恤修為。剛柔並濟，文武兼備，天降大任一肩扛起，再也沒有過不了的關；正氣凜然，教人敬畏，分寸得宜，如沐春風；莊重優雅之意境油然而生，君子理念帶出情「趣」的昇華也。於是周而復始，有形的作品和無形的理念間緊密相扣，彼此展開的永恒對照，而凝聚出浩然的生命運勢。

於是即在「君子」自律穩健的美學理念，展開瓷器的創作，那是情理兼顧、公道

正直的和諧美感，它以精準規矩的均衡形制，潔身自愛的純淨肌理，溫文儒雅的矜持氣韻，既知性也感性，期許豎立深遠渾厚的自得風情。

《臨江仙》系列即是循《臨江仙》瓷器作品的創作思緒和工藝展開，無論原是婉約或豪邁或悲壯或蒼勁的意境，終究要站出悠悠天地間生命感依稀自得的正面能量，還原君子本色。時代、文化、風格是要持續不斷多面向的精進開創，無論是《臨江仙》或是《滿庭芳》、《滿江紅》還是《水調歌頭》，希望從文意或作者的人生境遇，找到其中可對接「君子」的正向價值和時代美感。

《鳳鳴八方》系列作品，也是藉著為王者鳳之儀態，不固守眼前成果，不停地浴火重生追求創新的卓越精神的舉止中，不僅掌握四平八穩的君子元素，也表現了所謂「君子不器」的求變特質，此文質兼備的本質，務必要在外部造型端莊的意象和骨子裡精鍊的工藝展現，達到完美而徹底的融合，而能以堅實的力道豎立起生命盎然的必要態勢，以華麗的身影映照牠莊嚴的態度，敘述俠骨柔情的時代風雅。

設計師成為真正的匠人

1-10

「君子」念頭的形成，原因是與自己知天命之年才入行的期許、工藝革新作業精準要求的堅持和器皿形制端莊典雅的傳承有關，而夜鷺情節牽出了《臨江仙》的共振劇情，產生臨門一腳的作用，情、景和美積極地將創作有關的各個因子整合至「君子」概念，也從工作的角度進入生命的態度，再由生命的態度變為美感的向度，正是**「事思敬、色思溫」**君子之思。

關注工作流程、生活經歷，其中總藏著大大小小的訊息，它可將許多模糊閃爍的光影念頭，理出有共同特質的寓意，將因果間的來龍去脈清楚地歸納，讓「知其

「所以然」之然，在工作上溝通上成為明白的起點，此人文寫意的情懷和思路，相信也能紓解繁重勞作的意志疲勞，而回溫物我因果的熱情。

一如擱置客廳案頭近二十年——法國水晶品牌 LALIQUE（萊儷）一九三八年為荷蘭郵局製作——的玻璃文鎮，這個三十多年前的偶然觸動，竟開啟我後來學習創作玻璃的二十餘年生涯；那是靈巧沉穩光影和柔美溫潤肌理所交織的純淨魅力，透明的物質披著半透明磨砂細膩的紋理外衣，做成印度神牛文鎮上，光影和肌理進行美麗夢幻般的對話，說著我從未經歷過材質奇幻的空間故事，立即牽動了從商周吉羊而出發文化創意的無限想望，也帶動後來兩岸四地玻璃產業和藝術的盛況。

是的，驚覺小文鎮恭整的造型、嚴謹的質感光影，此訊號讓人不禁陣陣迴思，而醞釀一場無以回頭的人生冒險，浪漫讓人無視即將面臨重量質量的嚴峻考驗，從輕盈腦力到沉重體力，它一百八十度翻轉原先習慣的工作內容，不僅生涯也在生

態上，進入一個人、事、物全新而陌生的環境關係。三十四歲赴美，你深切知道

這不是一場隨性的研習，而是進入手腦能否並用的勞動大門，將步入新的戰場，

面對戰事不斷人間格鬥。於是在**歷經身心勞動和艱辛、高溫和汗水、材料和工藝、**

文思和武鬥⋯⋯間的磨合，五光十色的文化意象逐漸發亮，設計師真正成為匠人。

雖然都是因美好而特殊的意象令人起心動念，但這兩者有所不同，文鎮開啟是想

像和視野，它們藉此而憑空向四面擴散流竄，沒有邊界，向無際放野，從零出發。

夜鷺則將似有若無的不明感覺，予以凝聚而明朗，前者是美麗創意的期盼，以材

質為根本，那是可做這可做那，面對從未有的創作空間，不可扼止興奮地想像繽

紛的藍圖，於是毅然決定激情投入。後者是以美學核心為依歸，因有感而發，將

有形無形看似不相干的、多邊的、曾經的遭遇和情況，映照聚焦在清晰即存的念

頭上，那是一個簡單的心態指標，它牽起彼此的關係，同時以共同的意念再度強

化個別的意義，經過歸納並將此念頭強度輻射至具體形式上，讓核心精神定位成

至高的指導原則，如此「君子」顯影。

有形勞動的疲憊必有些可觀的正面視角，讓反覆枯燥的工作內容露出軟性的人文意義。「八方新氣」作品原型到燒製，從頭到尾，一切困頓都因「君子」潔癖而堅持潔身自愛的恭整講究，或許該慶幸有著表裏一致的實踐本質，讓流程的態度和結果的姿態如此吻合如此當然。

空泛流竄的創意要找到有所為的好策略，以穩定風格塑造的入徑，避免搖擺。「君子」是多面向用之不絕的美學命題，每件作品都要求有一定高度和程度的風範和風骨，天馬行空的思緒就在建構這正能量的規格而永續騁馳。而生活中那突如其來的夜鷺，牠刻畫了「君子」的矜持身段，靈光乍現闖入的《臨江仙》情節，夜鷺姿態轉換補寫了生命中「君子」的深意，兩者共同理清圍繞著我生活上創作上和工作上膠著紛擾的處境，從構思和施作等多方面進行的瓷器創新，終得在最小的公約數的臨界點，整合安頓，完成理念上的定調，這些不經意的闖入者也都有啟動創意的因子和梳理曖昧關係的功能，找出共同核心價值「神」的論述。創作者不時的要感情用事，不僅要多愁善感，也要挺險而走，才能感知那美妙的訊息。

希望「君子不器」，要時時解除框架，棄而不捨破解陳規，藉物件打造君子具體

恭整美的意象，正所謂「貌思恭」。工藝上它「嚴以律己」的要求精神可以保證

勞作的含金量，這是對人對事禮貌恭敬的必然結果，也是我所指心安理得傳統匠

人的核心心意，期許直逼天工的境地，文化上則「厚德載物」，努力以更寬厚宏

觀的心境，展現當代瓷器明朗簡捷的格局，美學上以「仁人愛物」的君子修為，

完成均衡穩健、愉悅自在的美感境界。

一切唯「文質彬彬，然後君子」。

細話慢工

精進的修煉法則

2-1 慢是必要之善

說自己的作品是沒有風格的創作者畢竟是少數的，但還是有風格；即便是多變的畢卡索，在不同的時期也呈現不同的風格，畢竟這是行業的倫理。為展現創意勢必要做出區隔以彰顯個人特色，因此創作者就其形而上知性反思和形而下感官品味定調了創作的思路取向，而其中生命體驗是重要的抉擇因子，這些來自生活情節和工作形態的碰撞和感受，最終潛移默化地帶出作者個別不同的口味和風格。

創意要定位要策略，循此線路建構個人差異的風貌，而實踐的製作流程也需要有

其特別的原則和手法，它們彼此息息相關，想像與實做互為表裡互為因果。每個人條件不同，尤其製作的在場性、物質性和身體性的差異，務必解讀吸收並以合宜的態度和方法予以反應表達，這無可替代現實的場域元素，它們不僅帶出創作生命的實存感，也影響前沿差異的思考，而共構個人的區別。

成創新思路和工藝態度的一種特色而遵循。

有些演化後運行的社會現象，其意義和精神是可以與創作的原則相映照，進而形

常言道「物極必反」。這十餘年流行的「慢活」，顯示了**快的泛濫及其所衍生許多不良的副作用，讓人體驗到慢的種種好處。**

投資回收報酬率、科技機能效率所掛帥的速度列車，無孔不入地駛進食衣住行的生活節奏。快是文明的表徵，它的正確性深深的影響了我們的價值觀，進而成為行事習慣和準則。而有些區塊，當想法和做法都「速食」，就無法有精妙的成果

和深刻的積累，即使講求收支對價的生命現象，也接受世上只有相對意義上物美價廉的現實平衡。

快無非是講求量化及立竿見影的效果，但有如蜻蜓點水，輕點一下就飛走，沒有深刻持久的接觸，不僅生理，心理也沒法留下擦拭的痕跡，生活匆匆則緊張慌亂，工作急促則草率了事，還是需要從容不迫按部就班做事才能收踏實之效。尤其是傳統工藝產業，更是快不得，如今普遍面臨式微的窘境，絕對和急就章的心態有關，若於文化，那我們看到是淺碟的不堪了。面對如此船過水無痕空泛的體驗過程，人們發現了慢所留下來體驗感覺的意義和好處，於是「慢」活意識擡頭，接著更進一步，大家懷念起自然有機和充滿沉甸甸的溫暖節奏，而開始尋找並實踐一種身心安適、雍容自得的生活形態。

要快許多細節或步驟只得簡化省略，要快則只能輕描淡寫，聊表一格，要快則只能囫圇吞棗，草率了事，很容易就精神和物質面向上看到它的失調粗糙膚淺。走

馬看花，自然無法咀嚼品嚐生活中歲月裡的箇中妙味，快的高速引起生理心理全面失重，一切只有下一刻的新奇刺激，沒有當下確切的鮮活青春，更沒有從前深切的審視回味，換成工藝製作在快速運作下，雙手也練就不出有重量的功夫，沒體會沒感覺自然成就不了手上的精進積累，也無法挖掘出材料真情美意的潛能，當然就聞不到木材紋理的自然香醇、摸不著玻璃繽紛的華麗溫度、看不到瓷器鼎立的時尚自信……，更沒有推陳出新開創新猷的企圖。

唯慢才有踏實黏著感，生活的擦拭、時光的磨練、心境的敏感，就會有緊貼著仔細審視咀嚼細節的實在感，這股力道方能拋亮存在的光澤，並留下作品細膩的情感。工藝產業的式微，也和其中勞動的快慢有關，急就章、粗製濫造，造成材料無味、美感粗劣，讓工藝之美失去應有的魅力，更遑論創新嘗試和長期研發的投入，於是一切只能原地打轉而衰微，即使有些創意，但快讓它無法周延落實，其實這前沿構思的美意，也早就隨狂風驟雨般的急促步調，而變了調。

野柳孤絕高傲的女王頭，經歷風、雨和歲月天長地久慢慢地風化雕鑿，從形體、神態、肌理、高雅綽約，絕妙天成，令人驚歎注目，驚喜之餘，無論如何都深信大自然有其奇妙的能力和思緒，一切就在不厭其煩中不著痕跡地成就美麗。相反的，從結果論，細膩用心琢磨，總令人嘆為觀止，並帶來正面殊勝的生命感悟。相反的，一陣颶風狂颮，總是只有破壞，留下滿目瘡痍，快速夾帶魯莽和暴力，以及人們對生命無常人生無奈的感觸，快慢在現實環境高下立見，也在生命觀感留下優劣兩極的評價，而有讚嘆與無奈的兩極詮釋。日經月累、滴水穿石、以柔克剛，意喻棄而不捨堅持的美德，而物種突變快的突然，則就成驚世駭俗無法苟同的惡行現象，不就是十次車禍九次快的翻版。

快講究瞬間的效果，挾帶的是排山倒海雷霆萬鈞之勢，完成一刀兩斷立竿見影的成果，沒有層次，沒有細節，也無法掌控，情感和創意也在剎那間灰飛煙滅，不留因果痕跡，不存歷史因緣。快要的是撞擊力道，有若短、快、近，動作片畫面的捕捉和切換的剪輯手法，那是情緒渲洩噴放的效果，只有當下武斷立即的感受，

出去就不回來了。

2-2

傳承的顛覆本質

工藝勞作之所以講究慢工細活，也就是希望能將創意情趣、材質美感、工序特色等，透過雙手、情感和時間的掌握，於製作過程中相互完成有機交流、滲透、發酵的作用，讓觀賞者能藉作品，回味作者獨特的創新構思、嫻熟的精湛手藝和美妙的材質肌理，感受這些元素所帶來的愉悅。只有這個慢才能全面顧及，也才能將心思仔細而精確地深植作品中，才可能有所謂的精妙逸品的呈現，更重要的是在逐步體會開竅中，增強職人創新的能力和勇氣。慢是收的學問，是長鏡頭情感流動的交代和時空細節的描述，讓感懷和思緒深刻凝聚。

製作如此，觀賞也是如此的，佇足欣賞是因為被外形輪廓光影肌理吸引，作品異樣的美好讓人放慢節奏，放慢後發現不僅如此而已。如同進入建物一樣，從外觀造型的賞識認同，進一步登堂入室，從其空間規劃、結構設計、精緻建材、細心施作和美妙光影所營造的美好氛圍，放慢腳步，左顧右盼，它和你的某個頻率接軌，共振曾經體驗愉悅的情境，而沉醉於激賞的情懷；唯慢，物我頻率方能調準聯結。慢帶來美的良性循環，好的作品創意和製作的投入，帶來好的賞析體驗效果和仁人愛物惜物惜福的美德。

所有創意其實也都是如此，從傳統漫長深層的探索歸納，到別開生面的革新突破，由軟性的構思到剛性的執行，無不在慢中艱辛摸索琢磨進行，反芻再三，經深思熟慮細嚼慢嚥，將吸收的養分孕育幻化為新盈的風采，讓傳承得以進化。

在我專注器皿的創作構思，前呼後應，翻來覆去，在八千年中華器皿形制的沿革長河往返徘徊，建立詩人艾略特所謂的歷史意識和文化風采，歷史是進化堅實的

踏板，一代一代研究傳統的高矮胖瘦和解讀意象的美感分寸，前者做為助長的養分和顛覆的基礎，後者做為傳承的文脈和創新的戰區。

「傳」承有著永續的精神和概念，不得間斷，代代相傳，萬古流芳。

物競天擇，優勝劣敗，尤其手工藝，帶著民族、文化、在地和人性特色的勞作，不能鬆懈，必須持續保持競爭優勢的實力，無法存活就被淘汰。而在講求速率的世風下，更要力爭上游，創新為首當要務，觀念和技藝務必與時俱進，尤其瓷器的進化停滯多時了，更要加把勁，畢竟民國了，不必老拖著明清皇宮樓閣的華麗和典雅不放；即使宋的內斂質樸有著時代的簡潔感，但依然缺少了疏朗明快的時尚感，仍要修整的。

不妨試用蘇俄形式主義評論家什克洛夫斯基（Losif Samuilovich Shklovsky）提出「陌生化」的概念，為傳統進行進化的加值，以破除「自動化」所形成慣性的麻痺，

加了新意而陌生化的作品，增加辨識感覺的反應難度，時間交流長度必然拉長，拉長即變慢，有機會在驚異中慢慢調整頻率，達到審美認同的目的和品味提升的共識。

作家的文字必然的字字反覆斟酌，藝術家的雕刻作品必有的刀刀細細琢磨，陶藝家的泥土也是少不了的顆顆誠摯凝聚；文學、藝術、瓷器的美，都需要時間方能孕育出作品的神韻和表述的語法，皆有前思後想、慢工細活逐步完美成形的共同心思和流程。

正如唐朝孫過廷評《書譜》所言**「初學分佈，但求平正。既知平正，務追險絕。既能險絕，復歸平正。」**首先以平正對應傳統的圓柔，為傳統瓷器形制找個時代聯結；就在錙珠必較下，不斷地尋找那最合宜的精準，平正與險絕，一刀兩刃，有著一體兩面微妙的差異；我於瓷器注入君子昂然豎立的神情過程，走過呆滯生澀的僵硬，也體驗險奇絕異的不安，反覆苦練，慢慢體會，最終從深谷巨壑的陡

峭起身，來到雄正靈動的安穩氣場。

2-3 沉重的安穩反饋

傳統工藝的匠人們，以心平氣和面對眼前的勞作，其實都在享受那份從手傳到心那份沉厚的踏實感，他們心知肚明只有按部就班一絲不苟守住勞作的務實美德，才能得到這份最原始感受而換得生存自信的回報。日本戲劇家鈴木忠志在其一書《文化就是身體》中，提及為何發展了一套用力踩地艱忍的訓練方法，那是一步步腳踏實地的動作，讓演員被地板回震得筋疲力盡；他覺得只有深刻感受這份來自土地的重量，才能有自信的能量站在舞台上，穩住自己扮演的角色。

自己一百八十度的急轉彎，棄文從武，從輕到重，由虛轉實所徹底改變創作的形

態，不正是尋找這份鈴木忠志踏實感的生活方案？創意再好還是輕的，想像再妙也是虛的，而勞作時在手中逐漸成形的作品，除了有肉搏真實的激越感，更能感受時間流逝軌跡的光影消散，肉身、感覺和歲月共構平穩厚實的生命實感，當然，時間也考驗你的堅持和對工作的尊重，而家國、生計、同仁、命運等諸多懸念起伏煩擾的波瀾，早為防波堤般心無旁貸專注勞作的重量所阻擋、消散、免疫。

匠人能靜心長年的在勞作中消磨，是看到了材料所反應雙手能耐的進展，還有那份創新所營造出奇妙新鮮的歡喜。我從相對虛的創意職場，轉到玻璃、瓷器的手藝戰場，無非就是要雙手承接那樣深沉的回擊，於是選擇走向需要大量身手直接勞作的創作道路，希望有個身心共振與共生共榮的平台，尋找慢的對價公式，並在慢中創造實存感最大重量的平衡。

甘願做歡喜受，在慢中學習在慢中積累，有歡喜的殊勝即能輸出快樂的愛，這是作品美麗的因果，慢的公式和愛的公式是相交集的，勞作作品就在不捨間終於從

雙手脫穎而出，手藝加工是一種接力，構思粗坯細作成品，始終想把愛傳出去。

2-4 用理想鞏固鬥志

記得開始可以掌握玻璃吹製的技巧，熟練而本能地輕鬆反應高溫玻璃柔軟擺動的沉重扭力，以濕報紙細心地控制吹脹區塊的冷熱變化，乾淨俐落地在炙熱熔爐挑出火球般的玻璃膏，左臉頰和右手肘總在灼熱狀態，心也一樣在高溫狀態持續激昂，承受讓時間濃重而有充實感，在實務的鍛鍊中，手藝讓人的滿足感和想像力不斷升高。

玻璃製品有大有小，熱熔的玻璃膏漿似的，每次挑料只能附著一部份，大的就需要多挑集幾次，高溫時前後原料天衣無縫的合成一體，第一次看到這情況，心非

常激動，原來如此，也了解色彩的應用方法，對身邊的玻璃物品開始有了不同的感覺，由一無所知到親切到最後投身創作，熟悉讓人產生參與的動力。

手藝過程變化呈現生命最基本的因果，沒有魔術，只有消與長的能量不滅現象，付出收成恰好對等，慢移植出持久的品位質量。

確實，在過程中逐漸身手可以落實創意的需求，它也帶動想像的飛馳，舉一反三，身心彼此接上了軌，虛實相生，生生不息，每天隨著畫在地面不同的粉筆線稿，遊走於創作、材料、火候的學習而高亢。至少奮戰一個半小時的作品，一天四、五趟，汗流夾背，精疲力盡，在這絕對熱肯定重又必須一氣呵成的工作環境，玻璃坩鍋邊堅硬的馬椅，依然還是每天最嚮往滾動沉重吹管的角落，而為明天的歡喜，為能挑起更多的玻璃膏，滿足並實踐職人精益求精更上層樓的倫理，回家鼓舞疲憊的身體，例行做舉重和伏地挺身的鍛鍊，武的結束後文的學習開始，研讀資料也進行創作，半路出家，起步得晚，必須及早融入行業生態，這段緩慢而結

實的日子，令人回味，即使此刻，當時燃燒肉身熱力而通體痠痛的餘輝，依然艷光照人。

這十五年來過著純粹瓷器的日子，記得七〇年代街巷弄堂林立了許多陶藝教室，這全民運動的手工藝讓人初步了解，身邊天天與之為伍的碗罐瓶盤，由陶土演變的來龍去脈而更形親切。而「八方新氣」則進入產業專業製成的工序，手的應用和分工有更進階的要求，如此它帶來更多的視野和想像，也帶來更多的期望。

這次瓷器形制革新的大躍進，歷經滄桑，在巨大的頹敗，回顧頭兩年的慘烈戰場，流失多少，一無所獲？卻依稀感覺有趨近成功核心的契機，整理零亂的步伐和心情，開始咀嚼慢慢的滋味。

收工後，我常無以名狀地在偌大的車間遊走搜尋，既然物理的流程檢討，在人土火間找不到解決工藝失敗的方案，那麼作業現場，人去樓空後，是否可找出白天

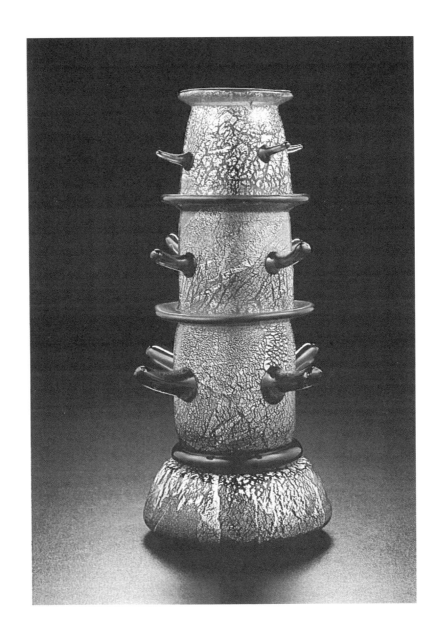

《金寶塔》

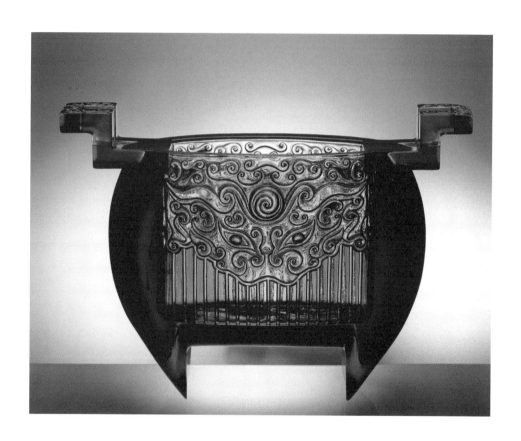

《開泰》

那「不在場證明」原凶的線索，理性無解的可否交給感性來設法，在被圍困得毫無頭緒，此時無非希望靈感觸動某種啟發，那怕只是萬分之一的機會。相對日間的穿梭節奏、工段聚落、設備功能、作業姿態、部門聲響等繽紛差異，此時除了腳步聲，還有遠方不捨晝夜必須轉動的瓷土攪拌機傳來低沉穩定的聲響，如此一覽無遺的靜止空間裏，好似可在某個角落找到問題癥結。

再看注漿台上休眠狀態的泥漿了無生機，感到點土成金手藝責任的莊嚴，整形井然有序收拾的工具，看到當代官窯瓷器的革新機會，面對上萬個白紙一般羅列整齊的石膏模具，深覺一千個沉重的日子還是華麗的，再凝視那堆積如山的碎瓷片，確實有深不見底的不安感，卻也明白積壓在底下有著深不可測的秘密，我不知道何時能找出答案？

是的，同志仍需努力，這是個別無分號神聖之域，它正深入人所不為的祕境解謎，為一個優良基因傳承的再造努力，挫折讓人更堅決，雖然要不斷咀嚼那難以吞嚥

的焦慮，但深信掌握成功竅門就咫尺之遙⋯⋯。我經常如此回望，除了技術或許

可找到這個工作的現場性和身體性，讓自己更理解這個工藝的核心本質。

一收一放，實與空演繹對比之下，你容易察覺工序段落流暢的節奏緩急、團隊分

工合作的架構鬆緊、作業動線俐落的簡潔走位、疊窯經濟有效的秩序調整⋯⋯，

在這空隙中回味現狀最確切的輪廓寫照，其中節奏、律動、段落、組織、理性的

因子，在後面默默支援流程的運行，讓慢彼此連結暢通，這些現場、生態、意象，

最終一一聚集反射在瓷器潔白的氣韻上。

慢是自信熱情而深刻的期許心境，相信「皇天不負苦心人」，投入能克服一切，

同時認定創新的目標是值得的，因有所為而為的明朗意識，不疾不徐，它引領身

手和心緒多面向的反思，在虛實間一定能找到面對工藝的最佳落實方案，並狂熱

地認真執行。

雖然面對慘不忍睹，個位數成功率長達兩年的時間，但依然歡喜看待這遙遙無期

會有改善空間的現況，畢竟看到一件件正和一千八百年來的瓷器，在意象和形式

抗衡的作品逐一誕生，它們帶著傳承的身影站出時代的昂然，它們在歷史上和文

化上的意義，成了天平上的砝碼和心中鬱悶的補藥，有形資源和無形意象等價齊

觀，在物質困頓中維持了某種心態上的平衡，以質制量，欣然接受時間的等待代價。

所幸，做的是造型困難的設計方案，用的是工序繁瑣的冗長流程，闖的是史無前

例的工藝挑戰，並以「官窯的浪漫、美學的實現」的核心高度做為指標，這四者

形成強有力的抓地力，使日以繼夜馳騁於研發大道的隊伍，雖長期茫然不知所終

地努力衝刺，但沒失控而翻覆，肢體肌膚的沉甸承受讓情緒穩定，小心翼翼握住

工具捧著泥坯直指標的堅忍前往，這當然和「慢」的實踐有密切關係，有若苦行

僧身心靈的一切艱苦忍受，無視皮肉苦痛的修行，都為要證實解脫痛和苦後殊勝

的精神自由，於我是解脫工藝束縛後瓷器脫胎換骨的新意象，這也正是欣然接受

「慢」工作形式的前沿觸媒。

革命需要烏托邦的理想願景凝聚力量，它如精神的胡蘿蔔在前引領，少有一蹴即及的革新工程，維護守成的勢力根深蒂固，這是長路漫漫的奮鬥。前仆後繼的挫敗殘缺，持續有有志一同的共識添補增強，再接再厲，成功就差最後十萬里路。

革命之事有理念共識鞏固鬥志，藝術創作或文化產業有傳承使命激發熱情。挾著「官窯的浪漫」，自覺這命題有著文化歷史工藝正確的基因，做瓷器的前兩年，看著每天生產工作記錄表，那些理性客觀記載不良的數字，難免帶來許多紛擾，讓目標願景顯得恍惚不定，有難以支撐的沉重壓力，而團隊的共識反而成了建軍初期最大最難的功課，其中包括我這「官窯」由裡到外的各種完美標準的認知，當完全超出過去被要求的程度過高時，阻力就出現；作品雖然都是及格，但六十分或九十分和一百分還是大不同；比如，在傳統的做法上，色彩筆觸差一點無關緊要而過關，如今要求的標準概念完全不同，那是只有零分和一百分之間的選擇。

2-5 讓身體溫暖材料

改變習慣改變觀念是額外的棘手障礙，但這是基本關卡，無論如何都要溝通克服並通盤接受這個高標準。若不是手中作業樸質沉重的務實感，堅信皇天不負苦心人的古訓，若不是那些有些裂痕帶些變型，但已能昂然鼎立的瑕疵品不斷的露出曙光展現希望，「官窯」的核心想望，早就被財報上慘不忍睹的損益和伙伴的慣性狂風巨浪般席捲橫掃得無影無蹤，慢穩住了紛亂的心思。

手工職人功夫的養成，需要時間學習鍛鍊，不只是一回生二回熟，駕輕就熟的技藝罷了，還有**材料工具和身心融合一體的境界追求，身是巧手、心是胸懷**，經過

長期誠心和材料工具交手後，找到相知相惜可攜手共同開創新猷的方向，此時心明朗而開闊，它審視職人本著工作的倫理尊嚴而歡喜。畢竟不是做一般行貨，不同於流水線靠著本能慣性反應，量化生產的作業形態，想望的信念和愉悅的心情是成果優劣的關鍵。

曾在日本電視節目《日本職人好吃驚》，看到如此畫面。由一塊鐵片開始，最終成了一把功能和造型精密完美的剪刀，這把有弧線剪口專剪管風琴鉛筒以調整音階的剪刀，相較他國的既耐用又好使，原以為這該是機械精準製作下的產物，卻竟由一位日本七十餘歲的老職人以最原始最簡單的加熱和敲擊徒手完成。一鎚一鎚的專注和自在，精美的剪刀映照出職人無以倫比的莊嚴，那是五十年漫長生涯所積累對材料、技藝和工作的自信，而來自遙遠國度使用者感動和感激的回饋，成了自足謙卑的一抹微笑，鎯鎚原本筆直的木把手，握把處也磨出粗細僅剩二分之一動人的弧線，手藝人以歲月積累誠意，以誠意擊出完美，一如那從風火爐內夾出通紅的鐵條，讓人感到熱血而神聖。

透過產品帶來回饋的一連串的良性循環，加深傳承家業打造美好生活期許的驕榮，客戶的激賞再度照亮職人謙虛而堅實的尊嚴，果然一代又一代的持續；相對自動快速的生產，這似乎不合時宜的行當，卻處處傳達對生活驚人細膩的關照和了不起的解決方案，兢兢業業精益求精，不斷的創新不停的感人。當工房伙伴們齊聚一堂觀看平板電腦屏幕所播映，來自國外使用著喜悅讚歎的影片時，眼角的淚光，和對一生漫長疲憊的手藝生涯的虔誠，同泛起溫暖的欣喜。

想最初，當天涯海角走訪近一百五十家瓷器廠卻只得否定的答案後，我決定從零開始，由一粒瓷器的核心原點學習，並從實戰中接受原料、工序、工法帶來的嚴厲教誨；由於自覺無處可學的不安，此時閉門造車的自我督促力道，更形強大而自發。一開始即直接進行高難度作品的嘗試，逐漸理解那些拒絕代工的瓷器廠，所謂高溫燒製時瓷土收縮變形龜裂現象的說法，於無數的失敗後，開了眼界，同時也覺悟，勝敗是沒有僥倖的，不能有「替代」「權宜」「臨時」的心態，每個托具、套模都必須是量身訂製，所有忙亂中的取巧變通捷徑，結果就是白忙。只

要你認真放慢，真誠以對，在規矩紀律中解讀因果，循序漸進找到癥結，按步就班，一步步驅近完美終點，這過程中的調整對應磨合，帶來材料工藝和創作的學習和開悟，**冷漠的材料溫暖了，生硬的技巧流暢了，思路的膽量放大了，自然就有瓷器新境的眼界。**

瓷器工藝的物質性是虛與實，瓷土的物質性是靜與動，液狀的泥漿往返進出於石膏模，注入填滿，靜置，倒出，模內留下單薄泥坯，等待模內薄壁成形時間依序遞增，意志無法介入，全然物理的世界，薄壁圍出虛空的腔體，虛張聲勢，與另外高壓成型的實心泥坯整形組合，高溫燒製，它們曾經打造端莊殿堂的身影，在瓷器唯一的工法，在無拘無束的創新思維，能否再發揚光大？

2-6
把握每次顛覆機緣

慢指的是節奏穩健步驟有序的踏實概念，絕非拖泥帶水，讓時光體力無所為漫無目的地流失，而是專業以謹慎的積極態度、周延的計劃方案，按部就班、一絲不苟循標準作業走完程序。之所以慢，在於要花許多時間確實走完流程，首先它一定有比一般流程複雜的工序講究，除了事前要處理材質所必要冗長的作業工序，還得關照周邊相關的瑣碎細節，比如事前材料講究的篩檢、工具保養的維護和環境整潔的準備等，這過程讓心境篤定、安穩愉悅地進入勞作的最佳狀態，讓作業時心無旁貸，專心一意。事前相關作業造成的「慢」，帶動正式良好的勞作秩序和前進節奏，不僅有效而且更好。

慢能放大細節，也能放大感覺。這種投入和付出的過程，果然有好的成果，從作品上你看到**「慢工」在形式上、肌理上留下無瑕的誠意，那是毫無取巧貨真價實所堆砌琢磨的價值**，工藝精神的溫度媲美作品之美，這種感受帶動工作的莊嚴，做的時候態度如此，想的時候也不逞多「慢」了，而事後收拾清潔環境的工作更不能馬虎，這是大家比較隨意的一環，當你見識過日本匠人在榻榻米上拉坯，就明白什麼是自律什麼是細活了。

不可逆就是顛覆，沒有回頭，不再重複。火以巨大的能量，徹底改變了瓷土原各自為政散沙般的情況，從此全體凝聚鞏固為永恆不滅的瓷了。瓷土不能回頭重來，是為不可逆。這似乎也昭示了，這轉變的神聖和莊嚴。因此每次創作，有如生命一般，只有一次機會，何去何從，肯定要謹慎小心，顛覆似乎就是創新的通關密語，深思熟慮慎重地把握每次的顛覆機緣。

在瓷器創作過程確實有幾個原因和追求令你不得不慢下來，**一是表面肌理的完美**

呈現，指的是一些高端精緻的表現要求，這需要很長的時間才能換得的結果，比如傳統的釉彩，不管是手繪圖畫的或是上彩的，要完美就得慢，一絲一毫細膩的掌握，才能將表面處理得盡善盡美，有些顏色由於燒成溫度的關係，甚至要分段上色分次入窯，不得色差、跳釉、釉痲等，燒前的細作、燒時的掌握、燒後的締檢，務必仔細，耐力耐心耐煩不在話下。

二是特殊的造型挑戰，比如說它們不只是傳統單純圓形筒狀的造型，那麼從原型、開模、灌漿、整型，絕對要投入比一般造型更多的時間、技巧和專注，要完成形式美感上的均衡流暢及創意上獨特的語意結構，從原型開始就是一路繁瑣的過程和高施作水平的技藝要求，當然那額外製作各種輔助托具的巨大工作量是不能少的，接著就是入窯燒製。

燒結當然又是另一個關卡，相較上色彩繪，它更具高度的不確定性，不可逆也產生生命般的無常，即使入窯前都是精準掌握的慢活作業，但點了火窯門一關上，

仍常遇到燒製失敗又歸零的結局；作品達某種進階高度，其成敗常就無法預期，這種從頭開始，又再度歸零的延誤，徹底浪費一段時光，雖然這種失敗似乎未與最終的作品有直接關聯，但也應將這重複的時間消耗算進成功作品慢工的帳上，畢竟這是一件完美作品，必然所無法分割成與敗宿命的共同聯結，當然其中尚有許多各式各樣微調試驗的慢，也要一併入帳的，所有的延誤都是必要費工費時的研發工程。

2-7 人定勝天的誤區

現在瓷器造型的進化和氣韻的展現，於美學和工藝的精進上，絕對比外在的裝扮來得重要也更具挑戰，因它面臨是零和一百分的絕對差異，而不是及格和不及格模稜兩皆可的曖昧比較，釉彩六十分可以過關，器皿骨子裏意志精準的展現只有滿分，沒有其他的評分。

如《滿堂春》這大型細膩而繁複的作品，三年一件，成功率不到百分之一的誇張作品，入窯前，所有的步驟完全掌握在雙手人為的用心，那是眼可看手可觸，百分之百可控的精確完美，但當大火燃起，它的尺寸、窗欞和平面，立即面對一場

不可言喻又無法掌控結果的試煉，那是與「天工」「神工」間的磨合考驗和對決；

如何成功地「巧奪」天工，擁有鬼斧神工的成果？它除了需要學習和耐力，更多是稍縱即逝的天機，然而追求極致這矯枉過正沉重的付出，是匠人時而必要的執著，總要保持究竟「天」和「神」在何處的好奇心。

在這「瓷航」的探索旅程，我終於見識「天工」是如何的不易巧奪，以為全面掌握了，結果還是失控了。在一次次的挫敗和不安，慢帶來我對瓷器工藝的新體驗，同時對工藝也有了新界定，再細心再用心的勞作，身經百戰的經驗，為什麼還是有這些天險難以超越？有若一幕幕不可思議無常的生命情節，意外總發生在算計設想之外，真是防不勝防，不得不承認「天工」「神工」的事實，那是超越人工質量的概念，作品要達到某些高度和境界必須「巧奪」必須用「鬼斧」來實現，人或「官窯」只能打理表面的品質極致，許多鋼索上的美麗呈現，還需要骨子裏神祕的機緣配合，於是只有謙卑地一遍又一遍等待天的恩賜與神的慈悲，這也需要時間勞作持續投入對價。

除了玻璃脫蠟鑄造，其他材料和工藝雖然也用了「天工」「神工」來形容其絕妙

逸品，但不太名符其實，畢竟始終在人手中；陶瓷最終要放手進窯，一切就差在

材料必須離手，關上窯門，轉交火來接手而失控，陶藝常提的窯變，強調難得的

偶然，這發生在表面的釉色難以掌控的色彩變化，似乎增加價值和趣味，當然也

可說是聽天由命；過去的諸多不可能的作品，幾年下來也克服而完成了，並成功

率逐漸升至百分之十，那些多年來依然徘徊在百分之一以下的作品，似乎也只有

一面努力，也一面等待天工、神工的眷顧，解開謎底保護過關。人不能勝天，在

此著實上了一課。

2-8
釋放與實踐匠人的誠意

慢工細活是匠人最大的誠意，但泥坯裡仍然藏著許多無法察覺的變數而致失控，就我所進行形制的探索中，它們還同時都深藏在架構中，那是各部件於收縮時彼此拉扯所形成的結果；高溫定型的整合中，有人力所無法協調和平衡的局面，這十餘年的摸索，常面對那些成功率不到百分之一的作品思索反省，到底疏忽了什麼？尚未周延處理的細節有哪些？

因為慢因為仔細，而有所驚覺，這些問題才逐漸突顯。本來結構越組越牢固的，但高溫下，從鬆弛泥坯變成了結實的瓷器，材料上有了巨大的質變，這是其他天

然材料所沒有的製成現象，玻璃怎麼加工還是它過冷液態的分子結構，金屬同樣

無論是加熱後的鑄造鍛造還是焊接，基本上還保有金屬原有的特性，木材無論怎

麼做還是那塊木塊入火即燃，但瓷土不可逆，稍有結構的造型，各部位的關係有

如不同族群構成的社會，難有共識；瓷土的記憶性、部件造型大小的差異、整型

聯結泥漿密度的不同，於是結合處在高溫的整合時，告訴你我們尚未形成共識，

就在各類轉角處或部件聯結處，體現彼此的歧見，破局而有了裂痕，只得耐心再

尋找溝通的新方法，或尋求做為第三方托具的協助調停。

為頑固不化地實踐「慢」的原則，就影響我在創作上的思考，要「慢」莫過於上

述兩項工程都兼具含蓋，既要有完美呈現的外表，也要有創新姿態的神情本色，

希望這樣的「慢」能得到瓷器全面的進化成果。其實在這一筆一筆設計的架構中，

不知不覺設下了許多要命的難關，這些關卡，即便在凡人細心的工藝作業，依舊

只能掌握表面細節的完美，也就是盡力而為情況下，人工只能在表面品質上做到

最好，但不保證作品會燒製成功，因為許多不定時炸彈已悄悄地埋入在曲曲折折

的轉角內，這次這裡引爆，下次那邊發作，所謂成功就是沒有龜裂變型等不良，就是完美精確，美有時的確十分遙遠。既然說瓷器的不可逆，有如生命只有一次，可貴殊勝，也認定為福報，在創作上難免又慎重其事，向險境又靠攏。

用透明釉藥來處理表面的白，當然需要慢工細活，從瓷土的篩洗到作業環境、窯爐內外及其通道管路的清潔要求，都要不厭其煩地清理乾淨，因為灰燼雜質的堆積或燃料內的雜物所造成的的沾染，有如一顆老鼠屎，破壞了白純粹完美的意象；環境要求如同其色澤一般，光潔明亮一塵不染，絕對要有不同於一般瓷器車間的整潔講究。

泥坯的完美處理是一環，燒製也是一關。改變窯內氣氛，從氧化燒到還原燒若掌握不好，「明白」即偏黃而顯老舊失神，或溫暖而失了簡潔自信的神韻，一千度到一千三百度平常只要一個多小時，但此時得調整三個半小時，溫度緩慢爬升，且緊盯火舌形式和色澤傳來的訊息，及時調整氣孔的空氣流量，以達還原效果，

讓烈焰徹底燃燒瓷土內各種氧化物的氧。

而輔助以免作品變形的托具，設計製作不良當然形體就走樣變形而失敗，托具都是按作品必要造型部位一一量身打造，諸多位置安放都得規劃清楚、尺寸精準、造型恭整，每件作品不少於七個大大小小的托具，絕對是不小的工程，還得研判正確一次搞定，否則要再改變燒製方法，重新來一次，又是一星期後的事了。

最後釉藥的掌握更要緊，畢竟幸運地到了最後一關，不要功虧一簣，臨門一腳至關重要，上太厚積釉細節不見，太薄跳釉，端詳每寸乾燥後附於瓷胚呈粉狀粒子的釉藥情況，這難以解讀的畫面，除經驗外，絕對要點時間並睜大眼睛。

接著來談進行特殊造型的困境，傳統瓷器一直徘徊在單純渾圓筒狀的腔體上，至多左右再接上提耳，燒成的成功率高，這實在快了些。快沒有不好，但千篇一律，美感要徹底進化就得從慢入手，如何慢下來？圓形是理所當然最方便的形式，由

於它符合自然的基本物理及機器運轉現象，只要掌握中心點這個軸心，有許多方法可以快速成形，但只要稍加改變，則就需要更好更多的技巧和心思才可完成，比如多角形、花瓣形、橢圓等等，雖都在圓形的基礎上，但它失去了共同的規律，每個角度每個弧度都是個別，因此手工作業精確原型的製作，就必然讓你慢下來，但是值得的，如此絕對換得作品的生動和個性的變化。

這場瓷器革新的旅途，開始看著一遍又一遍重複那大同小異的工作，雖依然一絲不苟卻毫無成績，原本無奈工藝困頓的焦慮和失措，天昏地暗，不知過了多少時日，逐漸看到有了些雖不完美，但已有了自信站像的不良品，局部角落令人動容前所未見的精準線條、完美轉折；這些曙光，照亮了工作流程不懈的專注、熟練的雙手、疊羅的模具，也看到了嚴謹和自律的崇高美感，這現場的神聖基因和生態影響著對美範疇廣度的體認。

2-9 有福是為造福

慢未必換來好作品，但好作品絕對是需要「慢」完成的。因此我必須設法設計出不得不「慢」工才得以完成的作品，這種創作概念或是策略似乎陳腐過時不夠當代性，也沒人願意這麼說，但許多需要工藝含量高的創作，其實都如出一轍的，因為最終不僅看熱鬧更要看門道的；門道的掌握絕不是一蹴可及的，這過程帶出不停的考驗和鍛鍊，其收穫常超過完美作品所帶來的喜悅，因為遇到各種各樣的疑難雜症經驗多了，自然積累許多解決問題事半功倍好方法的訣竅，這是工藝匠人的喜悅，這份感情和收穫自然全反映到作品的完美上，尤其那份勞動「力」所分佈於各處的努力心思，總帶出作品的情感。

要慢，因此它不能只是單純圓筒的造型，不是上十來分鐘車床就可以車出的那種基本款，起碼是或扁或方，只能用手精確地慢慢雕琢出來，要達到「精確」的標準得花上至少五十倍的時間，這絕對有慢的基因。除此之外，這些設計還要有些細膩的圖案或鏤空的紋飾、大平面大直角的結構組合、懸空把手或錯縱的提耳變化等敘述元素，從原型製作、泥坯成形到燒製成型都是有其其慢無比的施作流程、講究和難度，這一切從紙上設計作業開始，即一筆一筆展開步步驚魂慢的佈局。

現在就拿《人間四喜》系列作品為例子，來說明選擇慢工的心思和作法之間的必然因果。

文化禮貌上，我們習慣給人誠摯的期許和祝福，福、祿、壽、禧是集之大成囊括了所以的幸福，這是最令人心悅的想像和期待。以往從耳從心的意會，如今也從手從眼的觸握，即以實物讓五感能一起真正掌握觸及這至高福份的真諦並受用，也實踐儒家的造器理念，為器物樹立意象來促進品德修養的端莊，所謂「不患名

之不著，而患德之不立。」以德守富，人生至善更臻長久。

所以鴻福仍須立德，「立」的堅守仍是這系列作品一貫工法難度挑戰的基因，這是慢字訣的基本組合，然而美感上創意上某些造型結構必要的處理手法，自然產生製成上的困境，也因此帶出一系列作業流程上環環相扣的關卡，一併以一致的作業標準要求，來達到難以通關的慢。

燒成是最大的變數，燒的問題來自高溫時，由於造型結構的變化所產生收縮方向不一致使然，或龜裂或變形。展演「君子」昂然均衡美感的造型，自然要牽出原型部件多樣、造型特殊和細節精緻的製作要求。原型完成後，接著的製模作業也要細膩精準的盤算規劃，如何解構分片使作業方便可行，並務必掌握將來肌理上的每個筆觸和紋飾的脈絡，翻模前原件必然審視再三，修補任何細微的瑕疵，製好的石膏模具當然更要徹底把關，除了外表的整潔，模具間卡榫的合宜外，模具內裡表面的氣洞、角落的崩缺和模線的吻合都得做得完美無缺。當然還得額外製

作許多輔助托具，有的是為避免泥坯收縮拉扯龜裂或變形的，有的是避免燒成時作品坍塌的，所有作業緊湊而有效，質量兼顧，因為流程繁瑣，基本上掌握了讓作業緩「慢」前進的元素。

2-10
端莊意志的君子之道

模具完成後，注漿也是個問題，由於各部件造型各異，有液態泥漿灌漿成型的，也有濃稠泥狀高壓注漿成型的，形成泥坯密度不同，帶來收縮尺寸的出入、乾燥頻率不同步等現象，不僅將來燒製出狀況，就連陰乾過程即出現不同程度的龜裂問題，因此泥漿濃度的拿捏、厚薄尺度的規劃、陰乾時間拉長的應變，都要花時間摸索了解，畢竟作品各異，情況各自不同，經驗和記錄的分析得交叉比較，在手工藝曖昧有機的自然條件，循著最有說服力的感覺走。許多較大的附件，成形脫模時由於泥坯濕軟，還得以擱置於專屬的輔助套具以免變形，林林總總，不厭其煩。

當所有的泥坯準備妥當，得立刻進行組裝的整形工作，此時泥坯半乾尚軟，藉泥漿將彼此予以接合；前述泥漿由於密度的差異、水份的蒸發，使泥坯尺寸跟著縮小，此時雖只有百分之二左右的收縮變化，但已然造成尺寸對接點變動的誤差，這些差異都得在此時憑經驗憑感覺設法調整，或噴水或布蓋，讓彼此乾濕節奏逐步一致，以免全接合完後乾時的龜裂。此段工序最關鍵是時間的掌控，許多造型甚至無法平穩站立，再加上所有泥坯依然濕軟敏感，尤其是尺寸較大的作品及其附件，在泥坯整形組合時，得兩三人一起扶持互助合作，小心翼翼，否則稍有不慎，變形、開裂的泥坯，都將埋下燒成時必敗的苦果。「差之毫釐，謬以千里」，丈量均衡、心思尊重，工藝是一場端莊意志的君子之「道」。

再倒過來從源頭設計規劃說起，尋求慢工的創意該如何著手入徑，當你有了一兩次上述的經驗後，自然看到工藝新的可能，也感受了用心勞作的質量才是創意永恆的保證，其中有著必然的因果對價，思緒經過雙手和時間的洗禮後，創意藉著工藝和材質逐漸顯影，最終以昂然身影走入殿堂。君子抽象端莊穩健令人愉悅的

意境，就在曲直、胖瘦、大小、厚薄、剛柔、方圓的線性語意間，逐漸具體地組織架構起來。

「福祿壽禧」的聚集是無以倫比的無上至幸，雖說一分耕耘一分收穫，但仍有天命的成分，為讓五感能一齊感受這傳統命題至高福份的歡喜和精髓，創作上即以嚴謹莊重的器皿形制，來承載這美好抽象的意念，讓堅實的架構框住具體的大確幸。

然作為文化習俗上的好運概念，此四種福份無論做為未來的祝福，或是當下現實的肯定註腳，總希望不要只是坐享其成滿足於現狀，而能將此寵幸於一身的吉祥進一步發揚光大，以福報經營幸福，繁榮昌盛，自給自足之餘，更創高峰，利多而共享。

亦即仍要再接再厲，以人間經營開創的精神看待這塊天賜福田資源，行動力和執行力是要掌握和發展的基本能力，所以作品意象不能太安靜守成，必須靈巧機動，

就自己所擁有的好形勢，開創更上層樓的局面。傳統形制渾圓筒狀一目瞭然的安穩神態，在快節奏的競賽生態環境中，不足以應付並開展新的藍海空間。

為增加意象上、造型上的動能和積極度，必須錦上添花，要與具蒸蒸日上的意念結合。在擁有厚實福份的基礎上，應再加豐沛活力，成就共享契機，「福祿壽禧」的興旺弘大必然要對上「大展鴻圖」的奮進，天地聯手，福祿壽禧加上大展鴻圖就是富而好禮優雅的最大祝福。

確定方向規模，開始下筆規劃藍圖，在傳統尊貴莊重的形制造型尊、觚、梅瓶和春瓶上進行辯證，期許能在原有輪廓框架上，藉方圓曲折厚薄寬窄的造型改造，進行解構和重組，讓器物原本安靜理所當然的莊嚴委婉神情，能主動地發散昂然堅實機動的自信氣韻，亦即展現能大展鴻圖的能量和企圖，讓福祿壽禧有更大的多重揮灑空間。

於是福祿壽禧以各自不同自得的幸福概念，開始展開自身絕妙好事的必然情節，讓福份得以生生不息。《大福》、《展祿》、《鴻壽》、《圖禧》，以不同角度氛圍，構成各自飽滿豐碩的輪廓和瀟灑磊落的身段，從外向內同時鋪陳愉悅吉祥的感性元素和意志嚴謹的理性果決，諸如以表面紋飾的設計和意涵帶出傳統的幸福氣氛、瑞獸神態的寓意和位置呈現華麗端莊的貴氣，方圓造型的意象和組合建構時尚動能的繽紛，讓各個都是人間情事成熟圓融的君子。

再者，器皿分成上下兩段處理，由上寬下窄的變化和幾何率直的基座密碼，帶出作品一面是圓滿宏偉的氣勢，一面是靈巧矯健的身手，上身呈現福祿壽禧每個福份厚重而珍貴的份量，下半則是別開生面矯健俐落的變化，以為永續福田大展鴻圖，更上層樓所必須的剛健底蘊基石，這是十足豐碩的能量和活潑敏捷身段的融合，讓作品在典雅中帶著都會時尚的豪氣。

更藉比例均衡的對仗、部件收放的律動和細膩精準的工藝，展現知性也感性君子

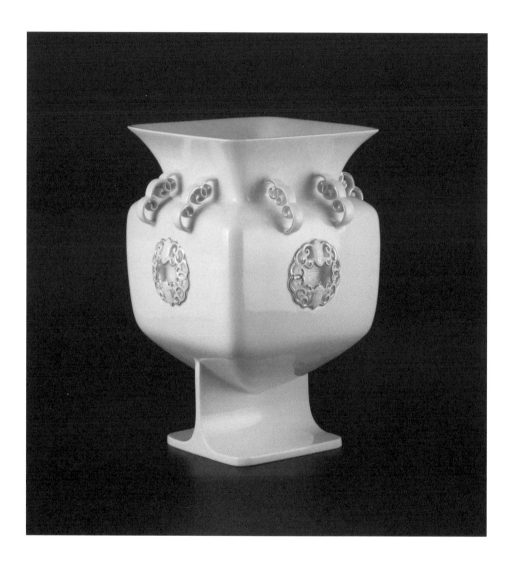

《大福》

四方福報　紛飛雲集

歡喜盛載　隆重聚和

善緣廣納　真情分享

富而有禮　繁榮昌盛

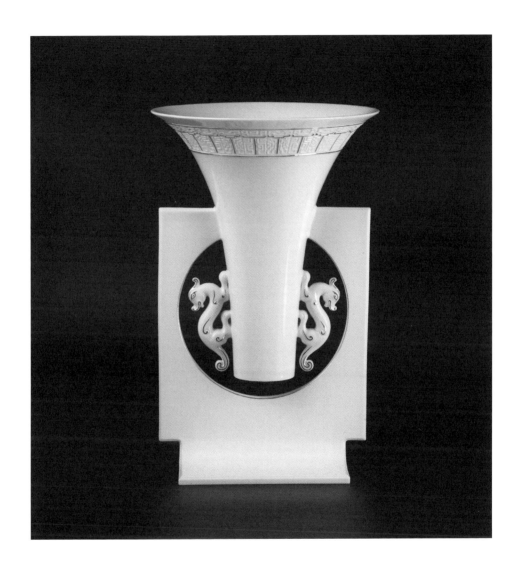

《展祿》

精確客觀　深謀能斷

柔情自信　天祿高升

視野胸襟　公正開闊

恪遵規矩　前程無量

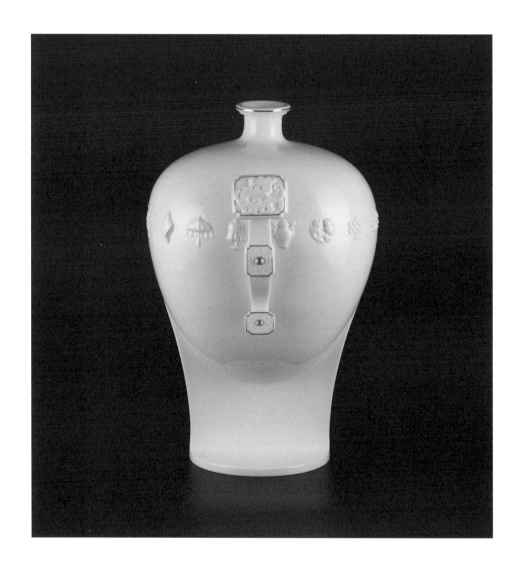

《鴻壽》

萬事如意　歡喜因緣

八方祝福　滿堂吉祥

幸福健康　富足挺立

正躬康泰　萬壽無疆

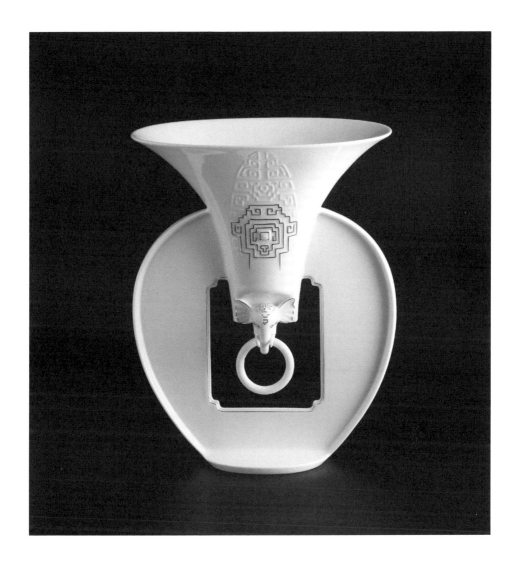

《圖禧》

福祿壽禧　致極殊勝
完美基因　集之大成
願景鴻圖　禧象太平
美好人間　圈出圓滿

的世故和分寸，把四喜當成人生要認真經營的功課，而不僅只是停留在天賦享用

的境界，所謂的**「天行健，君子以自強不息君子。」**，也是希望一切都是循著恭

整穩健、一絲不苟的正派態勢耕耘福報，發展分享，而富室豐家。《人間四喜》

不僅是富而好禮持盈保泰的祝福，更是殿堂坦然自得的人間喜悅。

《人間四喜》系列作品所要掌握是昂然、灑脫的俐落美感，在隆重的意象中呈現

是疏朗的優雅，那是行動明快的雍容和信心十足的自覺。總之，每個佈局都設想

如何呼應行動力、執行力和幸福感的練達而圓滿，每個佈局也都設想如何呼應「慢

工」繁複的工序，除了創意更要保持瓷器精緻的特質。

再回到「慢」此流程作業的應用和展現，《大福》、《展祿》、《鴻壽》、《圖禧》

四件作品中拿《大福》來說明。

豐厚渾雄，和氣自信，堂堂皇皇，《大福》藉細膩鏤空的蝙蝠圖飾帶出作品文雅

膏模做好後，再翻個相同模子出來，兩模合體即完成上半身壯碩的瓶身，一般誤的掌握，相較四面八方的要求比較，雖然也有難度，但可行性就高出許多了。石不完美的破綻，要如何做到？確實不容易，但如果從中切半，只管左右對稱精確四方形的瓶身原型，不同於圓筒造型，必須四面精準對稱，否則難逃法眼而露出開意趣的時代自信，頂天立地，繁榮昌盛，昂然自得。

的氣韻，也展現盛載幸福的富足和份量，而這充滿工藝挑戰的造型，帶出作品別有的存放意象，與順勢到底下半部扁平形式形成強裂對比，凸顯上半部渾厚壯麗福份態勢，接著瓶頸縮小，往下中段瓶身再度放大，然後收小結束，形成集中保的提耳，展開《大福》氣下活力豐沛的陣勢和無所不在的關照。外張瓶口是廣收以方「尊」穩重氣派的意象，飾以四面八方雲集的「蝠」氣和風生水起歡喜翻騰

真情善義。

的貴氣，即大富且大貴，在盛滿四方福報之餘，更能頂起壯麗人生，廣佈生命的

差都在半個毫米內，否則問題就大了，合體後再做最後的整修，要確定這個瓶身是否完美均衡，除了目測更要用量尺方方面面的進行測量，畢竟這個造型從瓶口到腹腔還有許多變化，要多面向不同角度的檢視其精確度，這都得是內行人才懂得讚賞的門道，但絕對是達到慢程度所需費工又費時的作業標準。鍛鍊的效用這時就發揮了，相較拿塊石膏硬雕，經驗告訴你，不僅更費工費時，而且絕對做不好，但很多人一想到做好半邊，翻個模再灌再合，覺得太費事，但這時驗證了「直線不是最短的距離」，雖慢工但每段都講求效果。

2-11 高溫盤點的工藝勝負

接著底層及基座的處理，要呈現盛載滿溢來自四面八方的福份，必須突顯上半身的渾厚壯闊，它要具備多多益善廣納良緣的容量意象，於是瓶身走至腰身突然收小，並以簡潔明瞭的薄片，乾淨俐落一片收尾到底，這是重點，以強烈的對照，清楚地帶出上方那份福氣的實存感，以倒了圓角的四方造型，營造剛健有力確實內裡保有「福」的飽滿意象，福就真的在裡面存放著，有若手握著保有著。

這一片帶來灑脫壯麗的代價，絕對不菲，從泥坯整形開始，為防範上方龐大重量的擠壓，所造成它的率直挺立以及器皿壯碩造型的扭曲變形，這時以相同瓷土製

成的輔助托具就得派上用場，一前一後向上頂住支撐托起，一齊緩慢陰乾，而等坯體完全乾燥進爐，則才是真正的挑戰，這次是全身每分每寸終極的考驗，每個部位都要經過高溫火焰的洗禮，其結果必然會有一項下列的災情發生。鏤空蝙蝠窗櫺附件和浪花提耳的崩裂、瓶身的變形、恭整底座的傾斜扭曲等等不良，只要不裂，扭曲的部分尚可進爐再燒，以擺放角度及重量鎮壓予以校正，一般至少回燒四次，如果成果完美，就可以進行釉燒，否則到此為止，就此歸零。此刻必須審視並抉擇，視不良原因，若判斷尚有機會，則維持現狀再繼續嘗試，否則要改弦易轍重新制定燒製方法，或倒燒或吊燒，一切歸零，所有輔助托具重做一遍，重新再來。

高溫以火進行最後的盤點，為讓瓷土完成瓷化，由於造型及尺寸較大的關係，升溫速度得放慢，讓各部結構組織有充分的時間進行彼此相融的共識，戒急用忍，繫手同步通過考驗。嚴格來說，這是最具挑戰的關鍵階段，必須有「天工」配合和陶神昆吳的庇護，面對這道關卡，還是需要謙卑的默禱。

有了完美的本燒成果後，進入最後變數也很大的釉燒工序。完全瓷化的瓷坯，已經沒有吸收釉水的能力，上釉的用心和技巧格外要求，難免針孔跳釉，要完美至少要釉燒三回以上，由於溫度很高，依然有瓷坯燒裂的風險，一關接一關，總之一個慢字了得，能修出正果，肯定是有《大福》。

無論是說「一個蘿蔔一個坑」，還是嚴格遵從循序漸進的工作倫理，「慢工」成了我在瓷器創作的整體態度和風格，雖然其中有雞生蛋蛋生雞的先後曖昧，到底是創意還是製程優先，我想製作的生態困素決定的成分多一些。

常常想起機械鐘錶的景象，追求精準計時的目標像創新的熱情一般上緊發條，一切由此啟動，也為了釋放這個能量，而有動人的排列和運作景象，層層相疊齒輪彼此相扣，井然有序的擺盪、轉動，它們有如瓷器工序流程，一個接著一個緊密相連，精確銜接傳送創意的能量，一步步在錶面下運行，直到滴答滴答，錶面上秒針分針時針，繞著軸心精準的時空迴轉，周而復始。多數鐘錶在這大同小異的

運轉模式，變化出各式各樣不同的錶款，順著機芯勾拉著齒輪微細的牙，一牙牙為歲月計量義無反顧莊嚴的前進，象由心生，心要沉著，時空拉鋸以嚴守紀律運行。

上述叨叨絮絮，似乎像是傳統工藝般陳腐的工匠思想和保守的創作態度，其實這是匠人根深蒂固的本份所在，總是希望堅守誠意的底線，用慢工一絲不苟地堆疊出對手藝、材料和完美的心安。**雖然循著心思勞作的雙手，可準確專業地傳達美的想望，但最難掌握的真和善更是心繫所在**，經驗告訴你只有依靠細膩的流程、無聲的時光、出汗的肢體和無數的挫折，才能將它們的隆重價值呈現出來。

真是無雜念的忠於原創意念，默默認真地按部就班朝目標前進落實，確定雙手沿著工藝流程終將材質特色真實掌握；善是相信每道流程的挫敗，都將積累歲月所淬練出的智能，而堅忍地在工序間徘徊，面對一而再來回重複的嘗試和挑戰，只為繼往開來的信念，擇善而固執地為手藝的精進，一無反顧不厭其煩地重複，或許能掌握住真善美的原貌。

2-12 文化求歷史慢走

去年在劉培森建築師事務所分享瓷器創作甘苦談，進到Q&A時間，有位設計師問，為什麼選擇器皿形制這個不討好的創作方向？想追求完成什麼？從瓷器的歷史，器皿其實是主流議題，百分之九十以上都在做廣義的器皿形制而且大同小異，順著歷朝歷代所留下來典雅的風采，從新石器時代中華文化八千年器皿的傳承，嘗試探索在時空變遷下的現代風貌，瓷器文化風格的再造是重要的課題，同時聯結知命之年的期許，完成匠人面對材質和工藝必要精進的尊嚴，讓外行人看到匠人一絲不苟的真誠專業，內行人看到細節秩序裡深藏的激昂。

建築師做了個結語，上世紀八〇年代最紅的設計師非菲利普・史塔克（Philippe Starck）莫屬，他的作品無論是產品或是室內設計，都是同業或學子趨之若鶩學習觀摩的對象，有一年，在紐約他完成了件精品酒店的設計，像其他年輕設計師一樣培森兄也朝聖去，酒店大廳牆面整個安置了他著名的牛角花器，由金屬構建所架設伸出的每個花器都插上了一朵玫瑰花，視覺意象新穎時尚，俐落明快，設計手法如此明確顯著，果然是大師，總是令人驚喜。

臨近著名的「四季飯店」是貝聿銘規劃設計的，自然不能錯過，門廳大堂依然典雅端莊雍容大氣，保持品牌一貫的舒適溫暖，只是四平八穩氛圍中少了耀眼靈巧的設計感，但當他注意到那通往二樓整塊大理石所雕鑿的石階時，才恍然大悟，年長許多的貝先生想的是設計和材料穩健的真實表現，尊貴莊重，即使五十年一百年後也不褪色的雋永，其心境遠遠的超越三年五年時尚所顧及的流行命題，而為我的創作題材和態度做了精準的註解。

工藝作業的策略和態度，自然影響創作素材的選擇和表現，古典殿堂典雅的傳承和嚴謹考究均衡的穩重成了我關注的命題，如今它們聚焦在「君子」概念和風範下，一如《人間四喜》的題材和作業，那是馬虎不得一筆一畫的書寫功課，偶然只在創意的靈感中閃現，一切著重於設計圖紙定案後的實作，那是細膩理性的勞作，一切的創作心思都在成就這份慢工出細活而準備。

自信的稜角、坦然的平面、俐落的結構、耐性的鏤空、均衡的組織，期待它們架構新的文化意象，完成美感進化的時代任務。從構思不厭其煩針對性地增強工藝的作業強度、工序長度和細作高度，而不再顧及最終要面對宿命燒製的那道難關了，因為自始至終都相信時間的光影會留在每個角落、每寸肌理照見工藝的用心。

這過程有如文字的書寫構成，首先整理熟悉來自歷代器物腔體的造型，有如研讀臨摹歷代字帖一般，它們好比橫、豎、撇、捺、點、勾等各式單純原始的筆畫，解讀這些不同形式的神韻和不同部位的表達機能，然後練習架構寫出有指涉的字

體字意，組織前後映照左右呼應的均衡結構，鋪陳正奇對峙的高亢張力，期許寫出如楷書的秀麗盎然、隸書的莊重典雅、篆書的嚴謹恭整，它們各自藉骨、肉和血，形成氣韻暢通流竄自在的載體，並堂堂正正地豎立坦然的殊勝，以反映「君子」誠信正直的理念和愉悅安心的美感。

無論是在學習階段或是實踐過程，「慢」總懷著深遠的激情和堅韌的信念，穩住前進的心緒，相信投入的意義。而傳統工藝的手上功夫甚少有若行草般揮灑出立即的秀展效果，多半透過雙手、工具、材質，一層層剝離，一道道沉澱，間接迂迴，終搗精髓。而精湛的工藝讓情懷的溫度和功力的深度平靜地深藏在肌理、線條和精準的講究裡，熱度力度悄悄地不著痕跡的消散。總之，革新激情的期許和行動，在慢工和火焰下熔出知性的優雅和可信的向度。

詩人余光中說：「**科技催未來快來，文化求歷史慢走。**」科技進步，讓人事半功倍有效率，而文化的深遠積累需要精心慢慢雕琢。

參

道寓於器

器物的生命態度

3-1

一個時代的瓷器

具有盛裝、承載或存放功能的器物，以各種材質製成，它們隨著人類生活歷史的發展，源遠流長，除了提供功能需求的基本形體，也依材料特性、製作方式和裝載物質等的不同，逐步演變各式各樣的造型，努力展現使用的順手和觀賞的順眼，無論是瓶碗碟盒罐杯甕醰壺，甚至箱子櫃子……琳瑯滿目，方便我們使用、保存、陳列，也同步隨時代的進程，展現文明的進步、文化的品味和民族的風采。

器皿裝載的物質不盡相同，畢竟裝水和裝衣服或糧食是不同，材料各有所長，存放內容、使用材質和工藝施作決定了其形態的神采，而創意於外觀造型變化的發

揮，瓷就沒辦法如玻璃、金屬、木材等來得揮灑自如，是不能還是不願？這些器物的誕生相信都是來自周邊事物的啟發，一如易經所指「觀象制器」，無論是雙手交合盛水或大自然湖泊之於盤碟、深坑之於瓶罐、山洞之於箱櫃、盆地之於鉢碗……的靈感，這些大而化小所演繹的盛裝器物，走入人群，開始規範人們的生活儀軌和行為秩序，同時也隨器物的進化帶來了生存的自信和安全感。

中華文化器皿形制的演革歷史，以雍容自信端莊地記載民族堅忍的勞動毅力和美麗智慧，沉靜自得，八千年來總是以殿堂的雋永，安然地佇立，以凝視的靜默，冷眼擦身而過人間因果，並留下應有的時代印記，代代不同。其中，最具代表性的材質當屬銅器和陶瓷器，由於材料之取得，量化之製成相對容易，它們工法和物理特質的不同，而發展出各自不同兩種極端的風采。

銅器使用結實陶範高溫強行澆鑄，在封閉的模具規範快速成形，深刻的肌理、恢宏的造型，具有剛強堅硬和神秘莊嚴帝國的威武意象，望之蕭然；陶瓷泥坯赤裸

裸的在高溫火焰的煅煉成形，瓷化過程產生收縮軟化現象，因為燒結瓷化，肌理多平滑，造型多渾圓，呈現是與世無爭的純靜穩重意象，時而也以色彩筆意帶出高貴華美，令人愉悅。

青銅器文化演進二千年，至春秋戰國後腳步逐漸遲緩，為鐵和陶瓷器所取代，此時後來居上的瓷器發展迅猛；東漢末年逐步成熟，精益求精，不久即引領世界風騷，一枝獨秀，長達八百年之久，可惜清朝末年這風光不在了。雖然時不我與，但無論是銅器的豪邁霸氣，還是瓷器的雍容秀氣，中華文化器皿的傳承依然要持續，畢竟那莊嚴和自得的風采有著與歷代生活相契的精魂，共同標示著文化特有的符旨，也與民族謙和堅毅的基因完美的相互映照。

過去瓷器看似單純的姿態，卻有許多時空映照的心思，它們曾經以優雅端莊的姿態敘述歷史的朝代風華，內斂隱逸的身段闡釋文人的美學品味，也以繽紛華美的肌理記錄民族的習俗、工藝的進化、生活的體驗和文化的變遷，它們貼著人們的

生活和規矩默默而緩慢忠實的進化，且骨子裡的自信從沒有一刻缺席過，然而正如胡適所言「**一個時代有一個時代的文學**」一般，過去做到了「**一個時代的瓷器**」，唐宋元明清留下了清楚的印記，只是多只在表面寫下的文章，形式體態並無太多差異和突破，即使表面的彩繪，民國後至今仍不見明確的風格，反而祖輩的陰影不時籠罩徘徊久久不散，一再重複；基因再好，還是需要改造以符合新時空的環境條件，逐漸式微的民族工藝瓷器的變革是刻不容緩，期許新氣象帶來新思路新機會。終究是文化議題，文明的進化、工藝的挑戰勢必要面對和進行。

做為人類生活必要的物件，發展歷史最久遠的陶瓷器有機地成就人和物彼此的品味和期許。但在機能反省、美感經驗、科技進化等命題的反思，人們藉器皿表達文明進步的動能上，瓷器因瓷土高溫下有其精準成形的諸多障礙，而顯力道不足，這何以過去表現多側重在表面文章的彩繪釉色工藝上，較少形式上根本變革的主要原因。

瓷器面對自己製成的現實而致族群相對於其他材質形式上的單調，想必然也關心自己物種的進化，當然瓷器有其自知之明，它不可逆材質於高溫燒製前後的異質變化，以及只有從泥坯燒製成瓷的唯一工法，影響了它造型上的變化，不能像其他從原始材料到最終物件都是相同的質料，即使加工工藝，也僅止於吹製、鑄造、裁切、接合、敲打或雕鑿等基本物理手法，卻容易實現人們說變就變的需要，也因此相對金屬玻璃或木材等的隨心所欲，瓷器顯得矜持而拘謹。

然而坯土高溫後瓷化，不再是土了，每個瓷土顆粒於高溫相互熔合開始密緻化玻璃化，體積縮小的同時，其質體結構軟化，因此要讓它在形式上脫離筒狀形式而有所變革，相對需要下極大的功夫。這之間的差別，讓人不禁對盛裝的議題和器物形式，尤其是瓷器的演變好奇，相信瓷器常自問，別人能我為什麼不能？

遙想從工藝逐漸成熟的東漢，都過了一千八百年，而瓷器的形制基本上沒多大的變化，常常只能無奈看著其他材質隨著美學思潮的旋律起舞，自己卻始終邁不開

腳步，踏出一個可以自由自在表現的空間。

3-2 剪斷歷史長線的綑綁

對器皿有意識的關注，大約在小學四年級開始，那一對當時到處可見新竹地區生產的玻璃彩色花瓶，其實盛器到處都是，但是碟子盤子碗或是母親拿來醃漬用的陶甕，造型樸質簡單，色澤單調深沉，理所當然的存在似的，也就不曾在意，倒是客廳這對高約二十公分色彩俗艷收頸、身段婀娜、花瓣狀徜口的紅色瓶子，恣麗妖嬈，令人矚目，相對廚房內碗碟和甕認命安份的色澤姿態，它顯得有主見多了，以後學習設計塗鴉，也就特別留意線條之於器物所能撐出的風采，以及主動表述的能力。

陶瓷器之所以固守在單純的圓筒造型，當然和製作的成功率及突破所要面對工藝流程的複雜性和困難度相關，面對高溫瓷土的收縮和軟化，妥協和守陳成為必然的結果。

一條輪廓線，左右對稱，從新石器時代陶瓷器至今劃出了八千年連綿的樸質、端莊和優雅的滾滾長線，這圍繞著圓心旋轉的形制，就功能它絕對功德圓滿，完成任務和使命，循線追溯向上，樣貌說簡單卻也千變萬化，順勢而下也錯不了，但依舊只在委婉甜美而親切的風情打轉，這長線著實捆綁這形而下之器的外型變化太久了，就時空變遷所帶來不同生活體驗的角度而言，它欠缺太多了，比如優雅之餘少了自信剛健，那股現代線性俐落的氣韻。

一九八七年開始提著吹管，走動於坩鍋熔爐、工作馬椅和瓦斯加熱爐間，以吹管為中心，我滾動出從新石器時代一脈傳承器皿形制的端莊和雍雅，完成無數高矮胖瘦的器形。每天在這高溫高分貝高耐力的場所，汗流夾背地沉醉於自己所吐納

秀麗晶瑩的斑斕，委婉的輪廓翦影呼應著千百年來器皿形制的穩健典雅，自我感覺良好。但不免警覺，自己正耽溺於甜美的怠惰，不知不覺深陷於圓規般所圈出豐滿圓順的輪迴裡，並迷失於八千年柔美線條的傳承和環肥燕瘦的溫馨趣味，這是安穩的險境，不宜久留。但以這隻不銹鋼管為軸心轉動的吹製工藝下，還有什麼好意象可吹奏的呢？

避免過度為此甜膩的親切所糾纏禁錮，開始質疑而急切地想剪掉這條長線的糾纏，以防墮落並被淹沒於理所當然古典優雅的慣性，於是創作上必須偏離或繞過它，希望能解放出全新剛毅的氣韻。為剪斷這線性思路的瓜葛，在高熱柔軟的玻璃球上進行或加或剪或擠或壓等整頓工作，為單調的筒狀形體重新尋找陌生的塑身線條，並結合時代文明的意象和都會運作的動勢，將原有沉靜純樸的美意，注入爽朗俐落的表述能量，同時也以工序冗長的脫臘鑄造法設法擺脫與這條侷限的牽扯。

3-3 打破花瓶美的僵局

由古到今，從東到西，在瓷器歷史大道看到都是端正雅致的景象，這條線走勢婉約平和順暢，波瀾不驚，它多半只是圍出簡單筒狀瓶身，從上往下看，又幾乎是千篇一律的圓，長期被動地為人作嫁，提供功能的服務平台，後來又在表面以筆觸色彩圖飾打理它自得雍容的華麗，風騷一時，然而當不再當「花瓶」，應該以演技來增加自己文化藝術上的創意時，那麼這輪廓條線該如何自主地勾勒和表述自己？

不禁思忖，當這條線從往日城鄉宮廷的悠閒古典出發，離開封建閉鎖的典章制度

來到民國民主的解放時空，走過前衛現代、後現代的激情和工業機械的秩序，遇到極簡低調的環保反思，進入二十一世紀的網絡世界，迷走在都會高樓叢林搭上捷運，坐在高鐵又碰到科技智能，面對這樣奇異的景象、變動的思維、文明的品味和快速的節奏，它會怎麼合宜地變裝調整自己系統的弧度曲線和組織架構以融入當下時空意象的變遷口味？依然迂迴柔情繞道還是颯爽剛毅深入地記錄時代？

我在紙上堆砌著各式線條，並在毫釐間計較器皿在現今時空，應有迅捷自信的姿態，在諸多入徑的參考中糾結，變是唯一的不變，最終決定駛進都市叢林迷陣中，這我常年安身的居所，而曲曲折折迭宕前進。

琉園水晶博物館致力於推廣玻璃藝術教育，曾邀請許多歐美、日本知名的玻璃作家來台交流。二〇〇〇年邀請美國工作室玻璃運動第一代前輩。已逝世數年的馬文‧利普夫斯基（Marvin Lipofsky）擔任駐館藝術家，來台創作與授課。通常他藉這種機會製作他作品的第一階段的雛形材料。在高溫坩鍋爐邊，我們準備好木箱

子，在現場隨處撿拾耐火物件，將各式磚塊、鐵器、鐵條甚至木製工具塞進箱內四面隨便堆放，留出中央零亂的隨意空間。

透明玻璃上隨性絞上數種色塊，再挑幾次玻璃原料包覆其外，吹管上玻璃份量足夠，修好形體，送進加熱瓦斯爐內進行軟化，我提著這炙熱沉重的吹管站上高椅上，伸向擺放地面箱子內使勁吹氣，柔軟的玻璃開始像氣球快速鼓脹，隨即向四面的縫隙空間恣意擴張充滿，此時完成厚薄不均、形式無以名狀巨大而奇形怪狀的玻璃球，退完火後，寄回他加州的工作室，進行切除打磨。

利普夫斯基的作品像空中飛舞的絲巾，飄動不止的「器皿」，裡裡外外同時翻飛，他在不規則的球狀曲折表面妙巧地大切其口；連綿的開口，營造出虛實、上下、裡外不分的視覺趣味。向四處張口的作品，是容器非容器，有含的意象無容的功能，以磨砂如雲彩般柔美的曖昧肌理似乎想裝載宇宙一般，沉重的玻璃也因創意而飛出了地心和意象的束縛，它沒有傳統器皿的規矩式樣，偶然的站也不是坐也

不是，隨機自在的空間佔領，這是器皿隨遇而安別有意思的表態，第二次加工，讓吹製技法的形式和內容脫了勾，使器皿的承裝本色有著似是而非曖昧哲理和身分。

3-4
為器上道 見物見志

大自然地盤逐漸為人為的建築和道路等設施所割據，如今更多矩陣般迷踪的都會景象和無數生活運行的環境雜音，傾軋交錯，而都會人事情節的知性趣味和人文情懷，這些非具象的因子，也都是**「觀象制器」**的標的。

容器的胸懷，一如建物的健壯肚量，它們有許多相似承受、包容和裝載的功能，但彼此關照不同，前者以物為主，後者以人為主。它們都是被建構組合，只是思惟和製成工法不同，它們面對的生態也有所不同，建物盛裝是不時要移動有意識的物體，具流動性，內外將被感知而被挑剔指點，因此若是從外琢磨到內裡，建

物確實有許多結構的紛擾意象和思緒的世故考量，內外不必然同調。容器胸懷含的多是靜止的東西，即便不是柔軟液態也是隨遇而安，一向客隨主便都能將就配合，不必在意空間分割複雜的功能需要，由於從未有有機的人文挑剔，而致外觀的多元也就停滯不前了。

陶瓷的容器多數單純封閉，工藝製成的關係，基本上保持坯胎厚薄一致，表裡以於單一，是有許多可為的想像空間。

而自在的挺身，那是悠然自得的態勢，比多數建築物沉穩莊嚴許多，然這意象過正反彼此呼應，外凸則內凹，反之亦然。雖然改革進化比較慢，但不影響它謙虛

再者像瓷器如邢窯定窯，沒有筆觸華彩，它們單調樸實的身形純淨的色澤又謙虛得過頭，這些大多盛裝液態物質的陶瓷器，相對木材的滲透溢漏或金屬的化學變化，它們一向是勝任愉悅，但還是覺得和玻璃一樣都需要向建物學習，對外部空間所採取的侵略性擴張和意象的文化性主張，那是一種存在的表態，畢竟瓷器的

角色隨時空變遷也有了意識感官的潛在質變。

陶瓷器可分為實用的和擺飾的兩種，並多以碗碟瓶罐壺杯呈現，這至少佔陶瓷歷史傳統承百分之九十以上的物種形式。陶瓷器原以實用功能開始，長期為人類生活最重要的物件，逐漸隨著精緻瓷器及釉藥工藝的提升，展開一條不以講究功能而以美感為訴求的一條路，也發展其一套賞析準則。此美麗的「花瓶」循著形制的傳統，依然保留象徵性「可用」又未必好用閒情逸致的姿態，無功能上之後顧之憂，它們很快發展成具高度典雅氣質的擺飾品。雖然還是那個大同小異的瓶罐造型，但移入了釉色和繪彩的細膩技法，圖案和圖畫增添了風雅的品味，此時盛裝的不再是使用功能上的思量，而是文化意識上的美學氣韻，它們挾著時代社會多元工藝美術的思維和匠人創作的能量，更在御用官窯的推波助瀾下壯大，終於成就舉世聞名美麗的中華瓷器。

此時的瓷器想必心思不再是逆來順受於裝盛的服務意識，而有拿定自己主意的想

法，只是不夠激越；工藝連帶拖住心思和企圖，釉色的變化雖然也是表態，但就世界變換的速度而言，少了與美學思潮同步相應的戲劇張力，比如陶瓷對十九世紀末 Art Nouveau、二十世紀初 Art Deco 美學風潮不夠全面的遲鈍反應。基本上，骨子裏還是綁手綁腳，更別說在國際風格、現代主義，甚至工業化時代後的思潮衝擊下，依然無法動搖一千三百度瓷土燒製時，那頑強不安變形失敗心理負擔的製成生態。

3-5 內外兼修的世故美學

突破瓷器形制單調傳承的方案，何去何從？工藝突破是首要面對的難題，解決一千八百年的障礙必然代價昂貴，否則早不是今天的面貌了。在瓷器工藝的唯一流程中，突破工程是個大挑戰。那麼內容又如何匹配這工藝改革後形式的表現？

從何處？去何方？當然那份均稱安穩的意象的優良基因要保持，只是原有靜態委婉保守的這些美德要再強化，在無為而治單調的神情結構上加入積極動能的元素，凸顯其端莊的從容，也呼應時代文明的情調韻味。

建築物裝載功能本質的創意巧思，和其中人文意識和寓意的應用是值得做為瓷器

時代演化的文本觀照，從中可學習、發覺新的思路和語彙，做為瓷器姿態進化達方式的參考。

比如伊東豊雄以自然有機成長如軟骨彎曲結構為韻律的「軟建築」，探索效率之餘，建築與環境、節能和生態的連續關係；隈研吾善用天然材質層疊架構表現傳統意象美的「負建築」，強調建物非永恆的意含，而用了木頭、竹子和紙等非永久性的材料建構搭建，這樣的建築史觀和哲理帶來新的設計省思和造型變化，如此以文明進化為經以生活現實為緯的規劃提案，讓人感受建築個體的人文個性和細節的美學情懷，不但改變對其功能的解讀，也提升生活追求的發展質量。

除此，其實生活中也有許多姿態現象可供參考的，如不同的衣服裁剪的形式結構，如何聯結表達人與場所、意志、情懷間交流的個人主張，桌椅所支撐功能齊備精神完整自足的概括，可見一種可靠平穩姿態的構成，交通工具其行動效率與運輸機能間，所面臨大眾小眾需求的思維邏輯，就生產科技及市場行銷的諸多議題的

解決方案，更具現實創新意象的指標檔案……，人當然是最重要的參考樣本，尤

其那些舞台上經過藝術文化洗禮淬取過的展演，其行走坐臥、舞蹈躍動的形態和

氣韻等，都是思路和視覺的可行入徑。

而清代顧炎武的**「道寓於器」原本道、儒相融的倫理概念**，人們望文生義突發靈

感，而發展為物件美學創作上的精彩提示，有如建築大師柯比意（Le Corbusier）

所說「建築是生活的容器」的深度闡釋，此番以人為本的生活關照，帶動了有機

和多元的建築文化，「道寓於器」的自述勢必也能啟動瓷器器皿的新活力。

當器皿不再只重內在功能，不再為僅止被動框住在美好形容詞的世界活著，而帶

出更多自我意志的表述，於典雅、樸質、華麗、莊重、壯闊……等語詞之上，更

以寓意豐富的情節、古今語境的輝映、剛柔並濟的均衡、時代明朗的自信、文化

進化的新意……以詩意、創意、工藝的意識演化，提煉出自主意念的新生。相信

在完成確切的演繹後，必從形而下的器逐漸向形而上的「道」的高度上升。

人是最具代表性的內容物和承載物，當人穿梭在各式各樣大大小小生活活動的容器間，無論大自然所形成的空間環境裡，還是人造可移動的或固定的空間設施中，從外到內的氛圍感受，或從形式到本質的理解，其實這對肌理、造型、結構和光影等，身歷其境的體驗都可成為我們對器物創新的基礎，其中有最根本功能舒適和美觀氣韻的元素掌握。更何況人本身也是一個容器，承載著無論是有形的器官組織還是無形的胸襟氣魄，從觀察者到這豐富鮮活刻骨銘心的綜合意識，就顧炎武「道寓於器」於器物的文化期許，確實有足夠的想像和創新本錢。

人一生沉浮穿梭於喜怒哀樂的社群劇場，對外在肢體神態、表情鬆緊與內心情緒有機的寓意理解，十分熟悉，即可為器物的意境與神態間的關聯參考，讓瓷器展現花瓶之外的情志，這當然也包含對茶具組等廣義容器物件相待的進化方案。

3-6

昨日向明日的說明

研究瓷器的學者總談論釉色的精美、質地的進化、風格的特色等考證工作。角色不同、專業不同，研究和創作關注的角度不同，歷史和現實情懷的依附不同，面對從前與面向未來的議題的確天壤之別，一個分析歸納一個解構重組，前者目睹實物，縱向拉攏前後宗親因緣發展關係，橫向比較同代異族類別競合差異，後者則向前吸收歷史文化的優質基因，同時咀嚼當下體驗的時代韻味，再憑空構築新的明日想像；而創作者自然關心不同向度的根本天職，器皿的進化，將以什麼心情重新審視自己天生的承裝宿命和新時空下的身段？傳承創新或許就要兼具兩種身分，將對昨日和今日的理解向明日說明。

瓷器親切迷人的質感，依然提供人們「食」和「承」的服務，但有些已退下純服務功能的舞台，可惜心態還困在謙卑「裝載」服侍的生活意識裡。何不謙遜溫和依舊，將過去長年以優雅雍容身段所必然自得的服務感受，從內而外，延續這心甘情願歡喜受的心情，而能更積極大氣的呈現於外在那份內在的自信分享，讓這份美好的自在氛圍更具感染力？

不再考量功能後的瓷器形制，在面對單調筒狀造型和時代應有的進化，這兩個僵局課題，該如何突破？是否能帶著意志觀點進入藝術層次，如書法、建物般的自由揮灑？

青銅器是帶有情緒和主張的器皿形制，一方面擔任裝載和烹煮的任務，同時也以禮器身份做足了帝國森嚴威武的表情，在殿堂儀式上它引領必要的戲劇氛圍，打造隆重端莊舞台場面的霸氣，在群族生活上它建制長幼尊卑的封建規矩，以致成為後代地位象徵的符號，也是中華文化最深刻莊嚴的一章，其所成就壯觀的氣韻

和時代的符號，不失為瓷器革新的啟發，至少在品味氣韻上能有助益。

皇室宮院、貴族庭園內，滿目是建物雕龍畫棟和細膩紋飾的繽紛細節，充斥著工藝考究、作工複雜的物件和色澤斑斕、質感精緻的用品，這些皇親國戚安逸優渥的生活條件和心境，造型單純、風采穩健而古典、華麗而優雅的瓷器適合那樣的空間和心情，它們與周遭環境映照出純淨高雅與世無爭，天生富貴水到渠成的悠然，如此天賦風華延綿數百年數十代，不食人間煙火的潔淨高貴，雍容而完美，在周延合宜的裝盛滿意之餘，其淨雅姿態也貼切富貴世族心境的映照，這番具指標性的口味就成了好瓷器的唯一標準。

如今，更多是力爭上游、白手起家的都會拼搏，沒有祖上世襲的庇蔭加持，只有時刻督促精神抖擻的社會氛圍，它不再單打獨鬥，而是領導組織理性感性、時軟時硬混搭演出，渾身解術，它需要積極開疆闢土的行動，不容安穩心態，一切都要精益求精、深謀遠慮的世故應變，配合現代都會精密的節奏和運作的生態，加

速衝出自己的康莊大道；能映照反應這樣的心境和獨白，勢必是靈動多元因素所架構的堅強，一如現代城市所構築錯落對峙的層次，充滿節奏律動的能量，一種剛柔並濟似動卻止的意象。然而，私下的生活空間則是優雅而純淨，空靈的空間鋪陳，簡潔單純留白結構的現代氛圍，企望平衡紓緩這工業社會視覺和速度所帶來的壓力，外在動的意象內在靜的意境，自然不過的互補互動互惠，做為此刻安身於此種時空的瓷器，低調奢華的綜合方案應是最適當的定位。

承受的功能是可做為修行的課題，服務就是要顧客滿意，服務得看人臉色，不能有太多個性態度，要自在就放下。就瓷器的歷史，它的確認真而優雅地實踐這個天命，如今既然可以卸下服務功能的考量，那麼功成身退之後，即是可為有主張的主體的時候，帶著多年修行所積累委婉謙遜、華麗古典的文化基因，瓷器有著無比開拓的空間，發發脾氣撒撒野了。一如人工智慧的發展歷程，開始只能處理辨識的工作，如今有主動思考的能力和反應了，瓷器從內部被動的承載開始，到外形上有意志的主張，「象由心生」的舉止姿態也就應有不一樣表達，如此形而

下升向形而上，想必現在瓷器本身該有的體現吧。

3-7

概念先行　功能相隨

畢竟是器皿，無論需不需要，能承能裝都是瓷器傳統重要的基因，彰顯也好暗示性的「裝」也罷，當它成為有所表述的美麗載體時，即便革命，面向源遠流長的歷史長河，當然期望它生生不息的莊嚴精神依然不墜。

包浩斯主張「功能決定形式」或「少即是多」，現代主義的美感有了理性的秩序和幾何的邏輯，雖然晚了數千年，但由於瓷器工藝的原因，這個主張幾乎涵蓋了以往所有瓷器的過往意象，它們單純而有效的掌握功能的訴求，直接了當的裡外呈虛實對應，幾乎就是為功能而存在，十分務實。但接著上場的後現代主義則否

決了這物理性的直線邏輯，強調多元抒情敘事的戲劇情節，歷史、人情等片斷的元素應用，才是社會環境運行曖昧的真實文本，瓷器的進化要從解構的矛盾為起點，現代主義被挑戰了。

在歷經現代主義「優良設計」的拘謹規矩和後現代戲謔、詼諧、玩笑、歡愉和艷俗之後，同樣都是「容器」，如今人們更關心美學的、觀念的與生活之間新的聯結，所帶出美好情趣的體驗。

近代各種美學主張概念繁多，就器皿此具象物種的美學進化本來就不活絡，尤其瓷器又背上功能任務及機械生產模式的侷限，受限太多，也就千篇一律，希望早日能與時俱進，定調自主的表述概念。

在今天物質過剩的年代，器皿該是文化概念的明喻符號和生活品味的質感象徵，正所謂的「見物見志」，功能只是精神上、文化上的附庸。如今這些「瓶子」、「盒

子」、「壺」、「杯」的「美」該多些建物或詩般觀賞的層次，不必然直接了當，理所當然只有表面色澤圖案的理解欣賞，除外部造型輪廓，瓷器還有結構組合意象上的進化空間，在直觀之餘更需要有來自文化、歷史、美學文本淵源的加值和理性判讀，其所牽引出的生活體驗、修身養性的設計意境和氛圍，都要共同參與考量；或許藉儒家的「仁、義」讓器物的端莊為身心品味提供得體的修為平台，或是道家的「氣、道」理念，一切手法得回歸物資自然本真的質樸，留下無為而治生活的靈空寂靜，也可發揮佛家的「色、空」的殊勝，與空間共構寧靜致遠的慈悲莊嚴，讓歡喜的氛圍彌漫修行的淨土，要不墨家的「兼愛」，於創新之餘務必物美價廉，掌握高淨值的設計精神等；以理念完成器物自得的氣韻，在功能之餘讓它們藉造型和寓意帶出更多生活、文化與藝術的關懷。

3-8 隨樂探索 詩緒壯遊

不妨再從裝「人」的議題來探討，裝人的載體有軟和硬的材質，硬的如汽車如建物，人在其中有活動的餘裕空間，造型不必然裡外有密切可直接反推的聯結，時有為造型而造型；功能和外觀不一定同調，況且裝載的是有生命和意識的人類流體，其中必須考量互動的有機面向，複雜多元。倒是軟性的服飾值得研究，除了形式更講究內在舒適的合宜性，布料貼著身體行動，人和衣服的承裝關係，基本是不相互動抗衡的，類似傳統瓷器承裝應用的方式，這點瓷器一向處理得宜，簡單單薄的布料，裡外還算彼此呼應協調。但諸如川久保玲等設計師，從四平八穩平面的閒澹穩健到解構立體混搭剪裁的險奇美，我們可以看到不同理念所演繹的

模樣，藉此強化器物的情緒。

差別和繽紛，在美學和時代元素所想表述個性化的考量，「裝」也可裝出另類好

裝人的實體講求舒適外，更進入講究個性的時代，這是衣服的課題。完美的功能

主義，現在顯然不再是瓷器的主要任務，那麼就美的風格要求，瓷器的主張該是

什麼呢？相信「道寓於器」是瓷器2.0的進化版，此道的探尋也是文化價值的必要，

喚起體內塵封的詩意、建構意象的指涉和完成氣韻的想像，應是創意要走的路徑。

於是瓶子，罐子，杯子，碟碗、壺盤……這些器物開始要展開它們走向時代的改

裝變形之旅，有幾條路線可以去闖蕩；可循打破體制徹底解構的抗爭路線，以鮮

活奇異的設計風味，一番驚世駭俗，摧枯拉朽，顛覆所有依附於傳統的當然隨

性，沿途前衛的重金屬伴隨　喊翻滾，在衝突矛盾中，期許藉重組的新意象，揭

開激越的想望，釋放碰撞的戰力，再建生活的規律，即七〇年代曼菲斯設計風格

（Memphis）多彩多姿龐克俏皮想像的拆解挑戰，在失衡中掌握青春乖張的活力

和飛揚的美感。

或者走打開體驗美學鑰匙的時尚路，以情趣設計催化生活的參與和詩意的想像，爵士鬆散隨性世故的都會節奏，襯著簫厚實的潛沉情懷，陪你的創意浪漫確幸到底，讓歷史意識籠罩在知性的生命閒情，這是我的「君子」的夢想樂園，從造型架構帶出眼睛的情思、耳朵的想像和倫理的和諧，從意象開啟自信胸懷的遼闊氣韻，從機能啟動肌膚肢體的新奇入手……讓心思和五感有操作敏感的歡喜平台。

要不走上玄思哲理探討的抽象思路，期許再為器皿樹立陳意幽遠新的寓意，琴聲沉香將烘托放空其廣袤純淨的神聖，讓素雅器物碑帖般地背負人生時空的道理，那是宋的大氣精鍊、東洋的謹慎侘寂和科幻的冷峻荒蕪的時尚聯姻，為極簡找到進階版的著力點，為禪境帶出更多清冷的數位迴思，**這將是一個沒有設計的設計**，**以減法尋求天人合一的空無和自在**，在淡薄寡欲氛圍下，為出世心境的文人雅性建構安住所在。

也可帶著時代鄉愁的浪漫視野拖著歷史，走溫馨親切的進化路線，讓古典樂和胡琴重新拉出那些將褪色的昂然，在篩選和打造傳統基因優化之餘，架接先人的華麗和今天的夢幻，展開後現代的人文劇情，或可成就巴洛克精雕深刻講究的時尚版，如捷克設計師史派克（Bořek Šípek）的玻璃器形像俱設計，讓生活質感深刻、品味著地、優雅穩重，在嫵媚的紋樣纏繞雕鑿的堆砌裡，看見生活的歡欣和心緒的自戀。

或者挾帶配樂大師約翰·威廉士（John William）磅礴的樂章來場壯遊，再度深入奢華的古典，拼貼出皇家精美殿堂的華麗，走入感覺良好的跨張路線，以花哨的心情大肆收刮，結合加法的視覺效果和設計手法，在嘉年華熱鬧的矯情氣韻，聳立宮殿般高樓大廈的交疊，以豐厚的裝飾手法展現親切的俗艷，在綜藝娛樂精緻的五光十色，完成出其不意的嫁接；當然還可哼著純情民歌之路前進⋯⋯。

總之，它們必須趕緊分頭上路出擊，畢竟在瓷器歷史的某處逗留過久；其實一人

獨闖天涯、二人繫手海角、三人同行闖蕩，眾人群組流浪，也都是另外戲劇性選項的破題手段，就為民族工藝、文化精進、生活品味走出瓷器時代之路。

將藉外在姿態反應時代的氣息，也藉此反轉長期服侍被動心態的存在，主動展現自我的生命意志，以建築般的果決，強勢地站出空間的決定權，以繆思的想像，巧妙地拉起生活的詩意。可以吹製玻璃的力道吹出熱烈繽紛的容顏，同樣也可以瓷土堆出俠骨柔情穩健的浪漫……，它要在不同的地理位置，拉幫結黨，在溫洵樸質的城鄉街弄，堆砌自己親切簡潔的閑適靈氣，或在剛猛雜處的都會洋場，建構波瀾壯闊的華廈霸氣……，藉組織整合編撰器皿的新戲碼；於是在尋「道」的路上，踩著五花八門不息止的舞步，走向盛世榮景的傳說。

3-9 歲歲月月的山水大器

當功能不再是重點，美學的講求就要登場，這時瓷器才真正的可以丟掉包袱，自由展演那美好傳承與創新的演繹，也才能揭開瓷器材質、工藝和意境的新世界；進一步，它們不再靜默，不再是躲在華麗意象下「花瓶」的曖昧而貶意的存在，而是積極地表述美的主張和氣韻的悠然。

在帶動人類生活科學進步四、五百年後，一九六二年工作室玻璃運動如火如荼地展開，玻璃立即躋身為重要的藝術創作材質，而使原有單調瓶罐形式變得繽紛而多彩；玻璃擺脫材料上實用的命題，重拾量產意識下經濟不正確而被邊緣化的工

藝，費工費時的工藝，比如脫蠟鑄造、併接熔合等工藝再度登場，從此如脫韁野馬飆出了玻璃世界五光十色的炫爛舞台，視野門禁也因此全開，這裡的創意再也沒有規矩和底限了，十餘種不同溫度所衍生的不同工藝，齊力發功，薄到像張紙細成條線，加上多變色彩及透明半透明不透明的光影變化，又天生折色反射的魔幻能力，它具無所不能的語言天賦，讓創作者個個膽大妄為努力爭取話語權，讓它快速成為熱門的藝術運動，其中玻璃的器皿物種當然也繁衍漫開，大放異彩。

雖然瓷器沒有太多的工藝變化，但也期待飆出無畏的企圖心，即使一招半式也能打開天下，再度意氣風發。

因此我們不只談湖了，跳開一泓池水的胸懷，不看一方漥地也就放大碟盤瓶的格局。我們要的是引人入勝的湖光山色，那是綜合水面和周邊地貌生態整體美的情境；平坦水面、起伏山巒，構成初步生動的視覺變化，上下左右前後遠近，展開畫面奇門盾甲的陣勢，鋪陳了畫面基本美感的張力和質量的均衡，天光山色的倒影是進一步細膩肌理和豐富層次的感動，波動的水面帶著抒情的筆調詮釋天候的

情緒，時而剛柔筆觸時而濃淡墨意，而湖形構圖、山勢走位和巧妙比例的佈局，徜徉其中感嘆自然之絕妙，而終虛實風水完成渾然天成、令人留連往返的景致，或險奇、或峻秀、或壯麗、或明媚，湖不再只因水而存在而美麗，它受惠於周邊景物生態的襯托映照而發亮。

過去我們僅鑿出一潭優雅的湖水，純淨卻單調的瓶身，少了沿岸周邊昂然有機審美意境的關照，那是直搗生活、融入都會所碰撞時空體驗的深刻，必須尋找、搬來那適切的山岩陡壁和合宜的蒼勁林木，來建構完整多元的活潑生態，每件瓷器器皿應本著創意的立意主張，完成湖濱左右前後和諧豐沛的散記。

這應是器皿可行的構成和表述的方式，在盛載天職之餘，有其與時俱進新任務的但書，實現自我成就更上層樓的品位和境界，因此它要擺脫那條規律圓周的束縛，和那美學理所當然的慣性，不僅搬來山巒怪石或崎巖峻嶺作伴，也不放過藍天白雲的點綴，渾身解術一起構築它氣象萬千的山水大器。

無論來自自然景觀、人物角色、建築構成或是傳統形式……的人文解讀，都是瓷器「載道」形而上進化的能量，也是民族工藝的革新之道。如今，雖然瓷器的主業不必然是承裝的容器，但容器所傳達，那承擔的精神依然是歲歲月月受用。

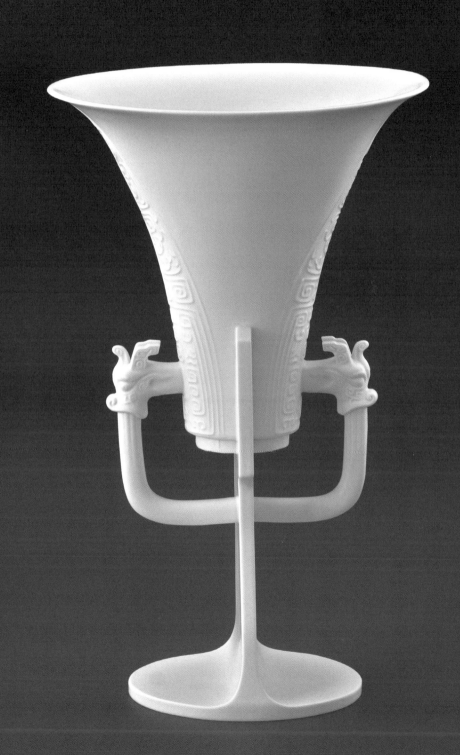

肆

觀遠

乾坤萬里眼　時序百年心

4-1

形制的莊嚴史詩

春秋戰國前雄壯大氣至今已佇立了兩千餘年的青銅器，絕對是中華文化最壯嚴而霸氣的符號，除了精湛鑄造工藝所展現卓越的製作文明，令人驚嘆外，其形制造型的恢宏氣勢、圖飾紋理的豐富成熟、文化風格的嚴謹自信，更叫人驚艷，而其色澤的斑斕凝重所營造隆重而陰鬱深刻的意象，與其龐大的出土數量和類型，它們以史詩般的壯麗和莊嚴，撐起著五千年歷史文化大國的高度和份量。

這些器物凝聚悠久而厚重的氛圍，在博物館燈光的照明下，更散發剛毅豪邁的神祕氣韻，這是以後歷代各朝形制演繹所缺少的深沉。青銅器發展的二千年間，瓷

器工藝也逐漸成熟，更早發展的陶器和後來的瓷器都有敦厚的質感和優雅的氣韻，很快替代銅的應用，也走進宮庭廟堂。當初諸侯割據動盪的征戰和後來天下一統規矩的禮教，有著天壤之別，影響社會的審美好惡和舉止準則，這兩者的進退變遷，從征戰霸業的森嚴威武到溫良恭儉讓的謙冲倫理，正說明「見物見志」的道理。相較後進委婉典雅純淨的瓷器，不禁懷念和思忖起這些尺寸昂然、重量壯闊的美感態勢，以及在那遙遠國度裏與這些器物互動人們的思量、胸懷和收放。

那是什麼樣的心思靈動，從新石器時代長年以來樸質溫馨的鄉野風景倏然轉身，竟能將器物造型改變得這般威猛壯美的廟堂陣勢。其圖案也同時世故華美地闡釋階級威儀的規矩，這是磅礴雄偉的工程，有美術的覺悟，更有工藝的自覺，似乎一夜之間，從蠻荒原始部屋進入文明講究聖殿。

古銅色千年的冷眼凝視

4-2

歷史風景耳目一新，可見背後各地諸侯列強所展現雄風壯志的較量企圖，這壓力催促著龐大的勞動投入，同樣其講究儀軌高度的廟堂排場，也不讓專研工藝能工巧匠們的身心閒著，日夜匪懈，精益求精追求卓越。從純樸的鄉間農村的泥土陶罐，一步跳入紛擾城市廟堂壯麗的金屬禮器，風格遽變到底如何成形？陽剛盛氣頓時籠罩在器物上，除了模範鑄造的工藝的成熟，當然一切源由來自政治、經濟、社會和生活的各種改變，相信必然和剛烈好勝的父性社會強悍登場、母系社會式微退場有關；從此諸候割據，爾虞我詐，場面較力，封建深化。

為有效指揮統治，為方便管理，封建社會的進退分寸開始有了要求，君臣父子長幼尊卑的階級規矩嚴格了，從此威儀替代親切，命令替代商議，你爭我奪征戰殺戮的兇殘不斷，合縱連橫計謀策略的方案推陳出新，借力使力，穿鑿附會，一切以統治者的現實為首要考量，利益重於道義，架勢更勝實質，局勢開始複雜。於是神話流傳、神器出現、儀式細膩、情節蕭穆，繁文縟節慎密地鋪陳行事和生活上的層次和節奏，一如這些銅器造型的森然果決，圖案佈局的綿密嚴謹，人們謹慎地拿捏自己在領導統治體系下的言行。

無論在**造型或是圖飾，兩者完美的結合，成就了青銅器隆重雄渾的風格**，強烈地吸引和震懾人心，而剛強偉岸的結構組合，細膩均衡的繁複裝飾，也建構統治階級威赫的堅固意象和崇高的威權象徵。總之，我們看到了強勁的進化力道，浩蕩前進。

青銅器所呈現的意象固然壯闊，但深中我心是它所展開的架構和形式的豐富，整

體外型架式到局部細節圖案，充滿豐富的層次變化，有如合唱團，團員在各司其職的聲部之餘，更共構最終撼人的唱響，觚爵高音般的細膩巧妙的引領，尊壺中音穩健的應和，鼎簋如沉重渾厚的低音襯底，餘韻不斷，鉅力萬鈞，五音齊全，精準地唱和社會變遷的時空氛圍。

4-3 子子孫孫永寶用

鼎上常有銘文**「子子孫孫永寶用」**，青銅禮器常唯貴族能擁有，當然也彰顯了它所代表政經上的地位和價值，做為代代相傳的傳家寶，其實它也傳了封建世襲觀念的溫情和不安的期望，不能一代不如一代，不能辜負了祖先所曾經擁有的輝煌，這莊嚴的青銅物件更是為家庭宗族所設下力爭上游的期許，它向著未來子子孫孫的遙遠期盼，爾等將何以維持自己現實的高度？

神權時代，做為慶典或祭禮儀式用的這些青銅器禮器上除有造型和紋飾的特色，令人印象深刻就是常做為提耳或浮現於形體表面上的動物圖騰，或羊或毫羞或象

或龍……它們結合著濃密深刻的圖案裝飾，展現威嚴神獸的蕭穆勇猛，其神情目光令人迷惘，這一瞬就是二千年，除了增加神祕的色彩有時覺得牠正凝視遙遠未來的不確定，努力傳達「子子孫孫永寶用」的叮嚀？有如半夜想起驚覺，兒女或團隊不夠謹慎專注，所犯不該如此業餘錯誤時的失焦眼神，茫然難安……或許無法心安所射出永不止息道道關注的質疑眼神？

青銅器總有鱷魚的聯想，都是亙古久遠不朽巨型的產物，不僅從牠全身堅實皮膚深刻鏤雕般立體肌理的想像，更在那視若無睹的眼神，瞇著細縫那一百八十度視角的敏銳目光，如此漠然，如此銳利，出其不意地展開動也不動的突襲，有如陳列博物館內靜靜的青銅器，其雄奇森嚴健壯的姿態、冷峻層次豐富的圖飾及斑爛沉重陰鬱的色澤常帶給人迎面而來既重也深的震懾一般。

牠如這些器物上的神獸一般，總引人迷惑神往。牠冷眼上億年旁觀其他物種的消張和進化，了解自己不變應萬變的優越基因，牠冷血爬伏潛行適應隨時為生存出

手的節奏，不慌不忙，練就一套精準獵殺的作業程序，積累冷靜細膩又鉅力萬鈞的生存之道，以深沉緩慢的代謝，古銅般靜觀他人的凋零滅絕。

這些青銅器不也一樣，以其嚴謹安然的風貌，載著深厚的文化密碼，歷久彌新，正卓絕地展露誰與爭鋒的自信，迎接一代又一代的探究和挑戰？不禁為這扳不倒的份量，歷久彌新的適應力等無法挑剔的優良血統吸引。

銅器和鱷魚上，這兩個經天擇所留下不朽而固執的眼光，射向遠方，似乎也在等待物競天擇、承前啟後在自己身上的改變，更上層樓的進化。

4-4 追憶轟轟烈烈的格局

文物的意義就在其於文化上生活上所延伸的力度，它們保留當時時代的多種印記，同時也影響著後世文化禮儀、美學風格、行為價值的導向，人們遵循著其美好的核心意義，愉悅地感受自信、幸福和族群的認同感。就文化歷史大國，其文物有著傳承和革新不停的演繹傳統，常鐫刻「子子孫孫永寶用」銘文的青銅器，對其承製工藝和傳承價值自信十足，肯定重器份量，值得代代相傳，也許是以此文化工藝的成就和標準，向遠方喊話，期許子孫們力爭上游，也攀高峰。

於是有《觀遠》系列的誕生。追憶那遠古浩然壯闊、金錘火煉工藝的創新精神和

格局，也以匠人本分，完成自身等量齊觀的精進，提早為下一波的進化佈局造象。

4-5 永續的進化精神

鱷魚為存亡而適應環境，演化出堅忍隨遇而安的優越生理機制，數億年地球的變遷，牠未被淘汰，依然以這樣的頑強樣貌冷眼旁觀。文化民族發展的興衰，要藉不停的進化迎向時代的挑戰，那麼也這麼凝視，今天看明天，明天將呈現怎樣的景象？《觀遠》系列作品，一方面向銅器製作工藝的高度致敬，一方面向頂天立地昂然身影的自信注目。希望再現傳統工藝精益求精的匠人態度，那是追求卓越的堅忍精神，讓豪情萬丈的形制風采再度進化，也期許為明天永續前緣。

時空變遷，物換星移，封建退場，神權褪色。不再以陰鬱的色澤、浩繁的圖案、

恢宏的造型來塑造神祕威嚴的高牆和撐住高聳權力的陣腳，但依然把握莊嚴，依然展現剛毅，延續代代血脈相傳的嚴謹，以時代的情懷來闡釋器皿形制的自主性，那是擺脫絕對的實用功能，拉掉階級考量、去除權力重量、注入都會秩序、添裝疏朗理性，不再有陣勢對峙的凌人氣息，謹以美的趣味，相敬如賓，胸懷遠志，表現安然不驚的現代自得。

4-6 觀古思今照遠

回顧二千多年前遠方的角逐征戰，地方割據、窮兵黷武，講究階級，天賦王權……的陰鬱不安，神祕蕭穆的氛圍，建構了帝國虛張聲勢的壯麗，反觀，今天生態條件下，這道豪邁的傳承，霸氣的神情，剛健的自信，理當如何呼應？《觀遠》，期許將「觀」與「遠」有著清楚的詮釋，觀古、思今、照遠，在借題觀測瓷器工藝的新遠方之餘，也劃出一道時下的英姿。

「觀古」，溫故知新，藉觚尊簋壺豆等器物的身影，學習器物形制剛毅擔當的積極氣韻和向工藝精益求精的先民匠人精神致意，也為自我的勉勵。

「思今」，與時俱進，解構重組並聯結今日的意象，並從陰沉到颯爽，從繁密到明快，再續優秀基因一脈相傳的文化進化，以傳承「永寶用」的典範喊話。

「照遠」，再接再厲，由美學文化工藝譜寫時代的印記，期許傳承與創新的精神，代代寶用，為明日留下邁出大步創新的踏腳石，持續血統精進。

傳承就是永續的精神，長期沉醉於陶瓷器的委婉純淨，自然懷念缺席多年銅器的豪邁磅礴及深刻隆重。此系列應用二個元素，一是瑞獸凝神眼光，這是千億年不退讓的自信，懷著「乾坤萬里眼，時序百年心」的魂魄意志，以堅定的眼色「觀」，來督促子孫高瞻遠矚的志節。二是那遙遠銅器豪壯的形象，藉它往日的恢宏映照著遙「遠」的未來榮景，正是「子子孫孫」連綿永續的溫馨祝願。於是以此命題及氛圍，重塑瓷器新意。

4-7 氣定志剛的壯闊

永續就得進化，以適應時空變化後的口味，讓進化後以新的物種的姿態雍容的活在當下，也為明日的精進留下過渡踏腳的活化石，一代接著一代。於是保持了中華文化器皿形制端莊秀氣的優良基因，吸收銅器剛健浩然的能量，轉化，以巨大突激的轉折，建構明朗果決、帥氣自強的時代意象，或可展現「**其志定者，其言簡以重，其志剛者，其言果以斷**」君子練達之美。

如上所述，神獸圖騰和銅器隆重的宏偉神影，為《觀遠》系列作品的創作起點和元素，藉氣韻偉岸造型的形制為載體，神秘瑞獸為主角，以遙遠嚮往願景的期許

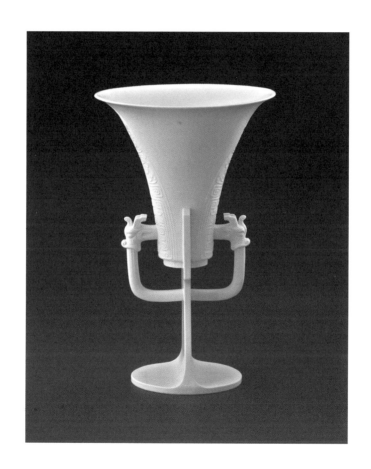

《觀遠》

咀嚼千年氣魄

映照高古莊嚴

傳承不墜經典

譜寫疏朗殿堂

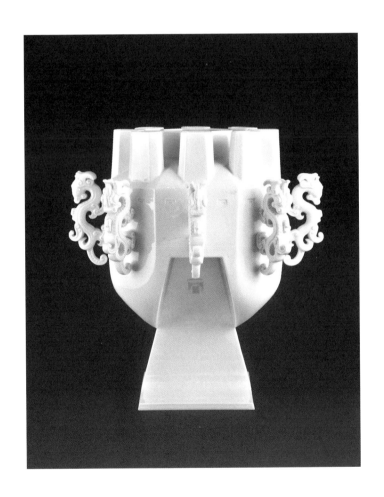

《浩然盛世》

古銅色剛毅的盛世　聳立磅薄的豪邁

順遙遠的追憶　傳承明朗的

壯闊氣韻　再造新盛世

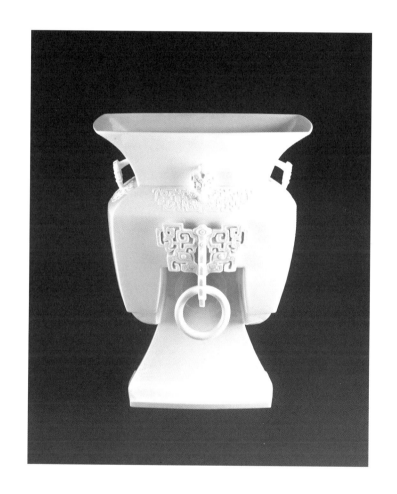

《千秋映照》

循著恢宏的視線　關注前方的進化

二千年霸氣餘溫　持續燃燒著熱情

千秋映照　今日永續的自信

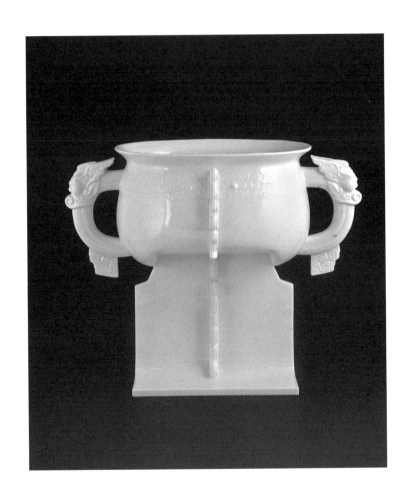

《乾坤鼎盛》

千年威儀的基因　依然優越
創新鼎盛的典範　預知乾坤
照見壯麗的明日　從今而後

為喻意，展開另一瓷器工藝的挑戰和器皿形制軒昂氣質的探討辯證，以既有的素材進行重新的解構組裝，企望從原有的壯碩沉重，帶出全新直率磊落的身段，從城堡郡主的陰鬱凝重，來到公司長官的負責擔當。這回「子子孫孫」以精神概念上的「寶用」向偉大的禮器致敬，同時也為歷時兩千年沉重幽黯的色澤，煥然一新地披上時尚坦然的光輝。

由「觚」所演繹的作品《觀遠》，借殼上陣正是這系列作品的典型，溫故、創新、還魂、新生，合唱團的厚實換為交響樂的悠揚，大將軍的沉重盔甲轉身為企業家俐落的專業思緒。

它藉著觚的形式拆解重構，由「篹」瑞獸提耳的目光姿態為作品的焦點，彼此嫁接；一反安置左右而以居中位置領銜掛帥，向正前方向的未來前觀遠瞻。觚的腔體造型行至中段突然變調終止，僅留整體輪廓剪影，一面簡潔薄片貫徹到底，最終展開延伸為圓形底台。外翻口緣與底台，上半腔體與下部剪影，形成俐落簡潔

的虛實對應，一方面帶動作品靈動的高昂氣韻，一方面也以低調留白的手法，襯

托圖案和瑞獸的華麗，也啟動剛健的氣象。

轉至側面，耳目一新，展現張力十足活潑自信的器皿神情，率直薄片頂天立地，

大氣地舉起酒杯，舉重若輕，正是「言簡志剛」的豪情自信，同時也帶出時代的

簡潔和速度。瑞獸提耳完成上下瓶身不同語彙均衡的聯結，厚薄曲直轉折律動，

共構和諧的優雅。《觀遠》做兩面觀，由「觚」的角度，那是凝鍊創新的期許，

也是對青銅器偉大穩重符號和高妙工藝的致敬和練習，模擬「觀古」並「思今」

進化，學習剛毅力道的構成和工藝突破的堅持，嚴謹規矩莊重安然。九十度轉身，

瑞獸提耳左右往外伸展，別開生面，以險奇的姿態高舉時尚明快的簡潔，奔向理

念，行動出擊以「照遠」。

美在出奇不意的轉折，在大刀濶斧急變下撞出驚喜的力度，一如懸崖式奇松盆景，

向下陡墜落末端又翻騰挺起，所呈現形勢險峻的生命張力，相對渾然的壯闊，

此時切出分明的果決，正是志者剛者速簡果斷之滄勁，一份觀遠的豪情霸氣油然而生。美在豐繞渾圓的飽滿和平淡素直的單薄對比間、美在量體與線性的對峙間醞釀展開，優雅簡練的造型、細膩豐富的紋飾、剛直立斷的結構，作品在審慎計較與概括觀照間拉拒，而均勢俐落地聳立。

瓶口端莊溫和一如往常的張開，外翻大方恭整，開始如實地述說器皿的規矩和傳承，走至半途的劇情，忽然停頓，急轉直下，「斷」出志定志剛「創新」的力道和意象。來到時下，將軍卸下戎裝，變換領軍風格。光景風雲突然變色，柔美順暢渾圓身段，戛然中斷，情節剝離，豐實血肉的角色消失，沒有和聲，僅剩音樂嚴謹單調地持續行走，理性地帶著異常不安情緒走完「觚」自信的骨架輪廓，映照歷史傳統的文本。

戲依然莊嚴進行，走入另個時空，但有骨架沒有血肉，氣韻是無法暢通舒發。留白不是完全沒有的空，神獸提耳的異常擺放位置和方向，為空白的尷尬失調畫龍

點睛，留下空靈遼闊的韻味，也為突然失落的情緒峰迴路轉帶來高潮迭再起的效果，為出奇不意帶出愉悅的驚喜。陳倉暗渡驚險通關，收放間釋懷，戲不再通俗，險峻的驚嘆是美的享受，就在轉折的急停促彎，瓶身正式演繹傳統走入時代的情節，而它的寓意有亮度和延續了，古銅色將軍莊嚴化身為坦然的君子自信。

神獸提耳跨過也聯結兩個時空正視前方，《觀遠》在感性理性間凝視，感性是傳承過去長輩的祝福，要永遠緬懷謹記，正是那銘文的叮嚀，也是眼神的督導，不進則退；理性是面對前方挑戰的冷靜心境，正是變身薄片的指涉，掌握分寸、當機立斷，即刻進行進化，同時以觀遠預約和應變，面向未來的挑戰。

「觚」宮庭廟堂的莊嚴和繁複，轉化為都會廳堂的盎然和精鍊，讓《觀遠》的凝視有深刻的明亮視角，在過去未來間掌握當下的熱情和今日的觀點；系列中的《千秋映照》期許以新氣象再升千年霸氣的餘溫，持續映照明日的自信，《乾坤鼎盛》以方正不阿的威儀，頂起連綿不絕壯麗的傳承，為明日的活力自強，《浩

然盛世》以磅礴剛健的恢宏豪情，遙想更上層樓盛況，召喚接續的魂魄；它們皆以同樣的思緒，不同的神情，重新演繹這份凜然氣韻和祝願心情，至終能與二千年前的轟轟烈烈相輝映，也參與帶動明日傳承與創新格局的發展。

我喝故我在

DIY的斟酌閑情

5-1

與情緒一齊回甘

「還有改善進步的空間」成了現在對自己或他人期許的口頭禪，和瓷器圓筒狀造型一樣，優雅守成的品茗所展演的茶席形式，長期保有的典雅氣韻、舒緩節奏、文化符號等美好謙和的視覺意象，再加上融入了品味深悠的儀軌，為時下工作繁忙的生活節奏，留有減壓舒緩的幽美空間，和孕育雅性的修為角落，藉不斷地深化的人文詮釋，數百年來廣受歡迎，也使中華的茶文化和產業，蒸蒸日上，歷久不衰。

但是，古色古香的風雅之餘，是否也能讓百餘年後，時空變遷的時代元素，為這

時下盛行古意悠然的品茗形式，加些時尚的都會爽朗。樸質深刻的質感是否能滲入俐落雋秀的時尚，文雅書卷的陳設又能否也活化為明快工業的青春，沉穩低調的氣質亦發散出節奏輕盈的喜氣……；而現代科技的質感和意象當然不可或缺，終為雅緻低壓的謹慎氣氛，補以活潑的輕鬆參與，或其他另類的戲劇效果，藉情節的變奏增添品茗美好多元的情緒波動。

另一方面，眼前的茶道形式、道具結構，稍試調動，改變訴求重心，斷章取義，從原本儀軌的觀賞位置抽離，而聚焦於自身回甘的情緒中，脫離儀式流程的牽絆，輕鬆地專注於「喝」的身心感知細節，並引進登上舞台行走一段詩意的劇情，藉情境讓品茗形成真正五感神經活絡身心靈的體驗，為天然茶香添加感性的寫意想像和知性的美學情懷。

總之，在視覺上，引進時代的元素和意象，為與時下經驗呼應，完成第一步共鳴整裝，訴求上，強化回甘之餘的靜觀自得，一種深化遼闊想像的愉悅體驗，儀軌

上，減少行禮如儀的重複和等待，更多指涉明朗聯想的引導，心態上，調整即定入徑的慣性和期待，從心放縱嚐鮮的探索活力……，希望向著時下都會的空間美感進化移動，向著時代生活步調和經驗同步前進，尤其自身情緒的投入和參與，這是心境的進步空間。簡單說，或微調或全新，品茗茶席與時俱進還有成長空間的模樣是什麼？「我喝故我在」的茶席提案，期許為偶然的或刻意的斟酌小題大作，煞有其事地為回甘找到新意。

生活需要熱情，帶著好味口，難免濫情無妨，這是創新必然要隨身攜帶的情懷，或許荒誕？乖張？但絕對遠在天真、對錯之上，只為生活視野和人間情味之新境探索並架設。

端莊必要的現場規矩

5-2

杯子是喝的主要道具，不同情境要不同的搭配。這個提案要從杯子開始，它們是息息相關的一環，它們甚至是一切發生的源頭，它們要為喝茶增添愉悅的詩意，為品茗體驗提供時尚的雍雅和時代的脈動，為回甘提供口舌之餘美好的感性韻味；首先杯子就必須有文章，它要以自身的情趣引爆，喝茶情事的戲劇才能掀起高潮。

那麼杯子又為了什麼？這句話更像是源頭，生命的質感、儀規的形式、生活的意識……這些牽動日常步調節奏的活動舉止，都值得以與時俱進的態度進行探索，

尋找新的體驗空間，就喝這件事，杯子的「成長進步」就首當其衝成為第一個要解題的對象，蛋生雞或是雞生蛋誰先誰後不重要，杯子、茶席就在「我喝故我在」的精神下，齊步走向它們的「空間」重生成長，讓喝更具人文的情懷，要映照出時代的光澤，杯子就成開啟陌生新境的鑰匙，由它搭建茶席形式和劇情設想的關聯，同時帶出人「在」的感覺核心，為悠然自得、善解包容的喝茶意境，尋找新的密碼。

無論在儀規形式或進行流程，還是要仰仗杯子機能和視覺的新鮮感，以其變化之奇絕激活感官，由感覺來揭開這場新探索的序幕。事物的存在一旦長期不變就有了慣性，體驗的殊勝即在逐步遞減中，想讓五感神經再度活絡，必須先解除事物身上已然麻醉的沉睡心防，再從眼睛的覺醒反應開始，感受異狀的存在，接著順著感覺設計腳本情節和舞台場景，促動「我在」的發酵，一如傳統茶席所進行的儀式流程，引領情緒在雅靜和細膩的氛圍，完成深度的品名體驗。而為了斟酌染上詩情，那麼杯子和其他道具所共構的茶席舞台，必然要有引人入勝的新鮮畫意。

5-3
一種解碼——杯子

首先要保持探索生命、擁抱生活的熱情，藉此動力對生命展開「物盡其用」的挖掘和發揮，在時空變遷後，面對長期隱約帶有悠揚古琴笛簫氣韻的典雅文靜品茗氣場的慣性，嚐試尋求聯結傳統優質與時代底氣間合宜的接軌，以進行進化，期許新意象讓真情能從經典的斟酌，愉悅地過渡並融入時尚展演的腳步，從心態、形制、材質和語境等的改變入手，以多元的視角平台為這優雅的傳承另闢新的空間，這些三元素可以爵士的、可以是搖滾的、可以是新世界的、更可以無調的，來解開回甘體驗更廣的感知空間，從一個杯子的姿態開始進行解碼，其中有視覺的暗示、觸覺的驚嘆、語意的啟發、情趣的埋伏，引起詩意情緒而渲染出洞，新的

品茗語境將與五感六識立刻進行重整交流，並將聚焦在對現實省思的對話，進行從眼、手、意到味有感的竄流，找到文化、生活、品茗與人之間的情趣交集。

5-4

一場參與——我在

讓品茗更多主觀意志的貫穿，從被動他者的旁觀進入「我在」主導的掌握中心，將傳統儀式素雅鋪陳的寬度和長度，聚焦於當下緊湊的舞台場景，席的陣仗就在台上象徵性並置排列，將著重自然手感的隨緣溫度，修飾為工業精確的知性端莊，也讓沉潛人文意識的回甘體驗，走進更具都會俐落視覺況味的動感，放掉成規的束縛，隨香醇茶韻悠然的節奏，遊移在茶席舞台而掌握自得的「我在」。

首先，找回身歷其境既是主角也是導演的參與身份，為「在」完成情境安排，讓好茶的品味落實體現在人身上，而不僅只有口舌和儀規氛圍的綜合感觸，意念和

觸覺的感悟將拉高這場演出的境界。從角色易位，心境安置，為品茗注入多元鮮活的感質元素而深入其境，這是身心靈一同參與共構的饗宴，從「我」開始落實踏實的「在」場證明，以執行一期一會明朗快意的詮釋，並**享用「我在喝」所發散五蘊的觀照，讓意更長，情更濃，心更寬。**

5-5

一份體驗——茶席

藉杯子的意象、美感和意喻，情境的質感設計和規劃，道具的佈局律動和對位，共構茶席玩味活潑繽紛多元的想像情節，為行禮如儀的慣性規矩，愉悅地打開嶄新的缺口，歡迎進場登台，片刻變雋永，盡性回甘美妙的人間真情。將冗長緩慢的幽雅樂章，改奏明亮簡捷的旋律，它捨去泡的賞析和導引過程，放大聚焦於喝的情節，依然隆重依然莊嚴，順著舞台場景、杯子意象，詩句語意，進入主控位置，神經盡性感覺盡情，為茶事入戲，催化情緒和想像。

茶香與詩意交織流竄，滿懷疏朗，深化感知。材質明亮的振奮、節奏俐落的愉悅、

架構動感的趣味、佈局變化的繽紛、時代意象的昂然、時尚元素的熱情、詩意幻化的意境，激化五感敏銳的活力，品味物競進化的美感，以深刻的喜悅和豐富的體驗，重構品茗的新境界，虛位以待。在多元的品茗探索後，最終ＤＩＹ，自由自在搭建、編出屬於「我」的品茗戲碼。

本著一期一會的隆重，每次登台認真快樂地展演，並見證生理的敏銳和生命的豐富，喝出「我在」的真相，感受現代生活的節奏韻味，也要喝出你我都「在」的真情，捕捉美的人文真諦。

茶與杯一如魚與水，本當相輔相成，然時下品茗比較偏重純喫茶，茶湯外品茗儀規之美似乎只停留在對面茶人泡茶奉茶等茶事的雍容舉止和陳設的優雅層次之品味賞析，如此旁觀少了切膚深刻融入的濃度和一份深度參與主導的角色，一切醞釀全在茶湯片刻深度的甘醇上。

事實感官上第一關被觸及的杯，由於長期沒有被賦予身影上的情緒和表情，於是被埋沒於單純機能盛載的作用中，鞠躬盡瘁，其實它該在這場斟酌的戲碼中扮演要角，發揮其美學體驗的啟動功能；相信，茶席鋪陳、杯子形式和品茗意識於設計上和概念上有可以再著墨的地方，讓彼此的交集有其必然的因果，每個上場的元素都有其作用，全為拉長延續享受甘醇茶韻的賞鮮期。

傳統樸質精緻的道具和陳設，以儀規的沉靜、舒緩的流程、和諧的氣韻和典故的映照，帶動整體品味和美感的高度。而今之提案，除角色移位，茶具和茶席相較之下，則偏向風格化並高調張揚，更側重舞台情境營造，在其明快緊湊的格局中，讓茶湯多份「詩情畫意」的調料。

相較傳統茶道所重視高雅莊嚴流程形式和節奏的儀式細節，**「我喝故我在」茶宴則偏重美感和想像間的詩境發酵**，就在第一眼接觸的剎那，以杯為主角並破了題的舞台場景，即引領你導演出一場小題大做、情緒豐沛的品茗情節，而你隨即成

為入戲的演員，情緒感覺帶出生活況味的「重量」，我喝故我在，我進而成為回甘掌控情境的導演。從喝的慣性儀式抽出，開發養性、玩味的感性切入和徜徉空間，讓「我」由喝茶愉悅、端莊等的詩情，感受「在」的質量，它是一觸即發的。

從儀規繁雜、意象樸質、節奏緊追和素雅冗長的佈局傳統，進入時尚、俐落、明朗情趣的參與，從桌面到舞台，從被動到主動、從隨性到豪情、從旁觀到主掌、從分享到內聚、從嚴謹到自然、從場景到心境，改變體驗激活神經。唯一規矩就是沒規矩，既可斷章取義，也可從一而終，片刻快閃或始終沉醉享用都能驚喜並帶好品味地走進曼妙、優雅和端莊的美學嘗試和探索。

5-6

獨啜曰神——藉神感受存在感

一切戲碼聚焦在我、茶具和舞台間糾葛的編撰，我怎麼喝？將從原來典雅分享的指引喝法，轉為自我感情用事的獨酌，希望更重視投入於其中展演形式和感官觸感的氛圍體驗。因此就要打造屬於一個人的飲用場景舞台，依唯一的主角量身訂做，藉杯子的命名造型手感和茶席命題，共構這場「我喝故我在」第一階段「獨啜」尋找「神」的舞台。

這時開始進行明示與暗示兩個鋪陳手段，明示是以標題和杯子名稱風格，先入為主強迫中獎的方式，縮小定位想像空間和遊戲規則，也明確其他搭配元素的特色，

暗示是以文意陳倉暗渡曖昧引導，讓儀式在帶有詩意的情懷進行，雙管齊下與感性知性共同驚覺、反思、感受存在於生活根底美妙豐富多元的繽紛。無論如何，兩者都希望觸覺與感覺皆以優雅莊重的質感，讓享受喝茶一貫擁有自在人文的雍容依然濃烈。

杯子為這喝茶意境探索的第一個碰觸的對象，一切也都因它而起，「八方新氣」幾乎每個杯子，都能帶動眼睛和手新的體驗，這些特質自然就成了茶席舞台新穎氣象的基本要素，於是就藉著每個杯子不同的基調趣味，發展呼應這些特色的情節和周邊道具的應用。

「我喝故我在」第一階段著重在獨啜和「我在喝」獨處的沉靜感，希望動作頻率少些，讓心眼滿懷詩情畫意，沉穩地讓五官多去感受。它結合下午茶的悠閒意象，杯子大些以減少斟的次數，希望都會的心情節奏舒緩，視野紛擾聚焦。最終藉茶席擺放的設計意境，應用的時代語意，點綴的抒情元素所結合出的陣勢格局，煞

有其事地就優雅、詩意、時代的面向進行體驗深刻的飲嚐，進而了解生活情趣的

姿態、浪漫的基因、幸福的元素、儀規的莊重、時尚的氣韻、身心的和聲……

此茶席「舞台」相對傳統樸質自然的儀軌，它是刻意人為特製的，一切慎重其事

地進行品位和講究的心思！

事前命名定位為品茗時第一度的發酵，順著文字感性和眼前俐落空靈舞台之引導

有了詩意的情愫，接著淡定用心，由形式風格交融互動的感知，舞台對峙鋪陳元

素的張力，進入，而這口茶讓人逐步嚐出「在」喝的體會中。

5-7

風舞——以適切的斜角隨風舞入失重的優雅

《風舞》是隻傾斜的杯子，它是風的身影，風有著自由開放無遠弗屆的遠行意象，以此隨性輕鬆身段顯示風吹拂舞動的愉悅；選擇這個主題，希望隨風喝出遼闊輕盈的自在，從都會的緊湊擁擠中解放釋重，讓茶湯乘虛而入，潤喉爽身回甘，徹底舒放全身，無事一身輕就在這一刻有了萬里晴空的感覺。

明示是一條長九十公分寬十公分厚一‧五公分左右延伸長條的木作舞台，以及坐落於其上右邊《風舞》的杯子，拉長的舞台，這是急迫的生活現實，鋪陳與輕質對比的場景，以地的侷限想著天的無限，同時也誇張地搭建風連綿流暢的意象，

預備為飛拉開無盡的開闊和輕盈，杯子的隨性身段也啟動了輕鬆自得的品茗氛圍，它們徹底讓人與沉重生活現實的牽絆脫勾，把心帶向有風箏的地方，午茶的情節和心思的品味由此鬆弛放任，順風而優雅飄逸，隨風而悠遊自在。

「以適切的斜角隨風舞入失重的優雅」

「以適切的斜角隨風舞入失重的優雅」來暗示引領，拉開這齣戲的序幕，提起杯子似有若無地順著杯身的斜度依勢融入風中，擺脫地心引力的束縛，徹底解開人生宿命的種種枷鎖，放空失重，與茶一起雍容曼妙飛舞。

標題《風舞》也是個明示，在長條線性延伸開闊的舞台，我站在一邊扮演迎風傾斜的杯子，先行建構隨風起舞的視覺效果，舞台高起框架形成「我」與虛空的外部環境「它」的對比，而文意是個媒介，暗中引領舞向「它」無邊無際的優雅和自在，讓「我喝」帶出回甘外開朗的失重豪情，讓「我喝」感受生命富足多元的況味，因為，風也穿梭錯綜的社會矩陣，那是人事物所建構的都市叢林，大千世界，風情萬種卻深不可測。

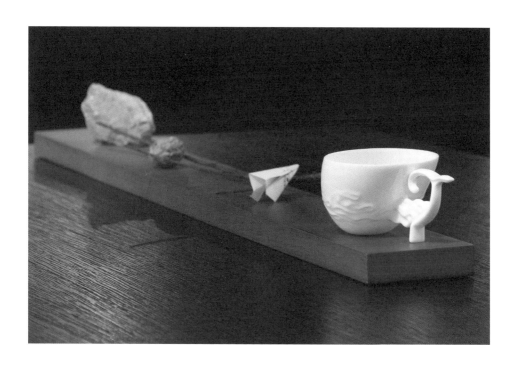

《風舞》

隨風張大視野自由穿梭，閱讀校　這豐富多元人情的世故，物種的進化，思潮的顛覆，盡情交流，高速前進，盡興咀嚼，大膽探索；拋開地心引力的宿命，升空開始海闊天空的翱翔。讓每口吞納的胸懷如風流放，甘爽弛放，無盡自在，再也攔不住。席中置放的石頭描述現實的質量是重的硬的，枯枝則記載時間的變遷是瑣碎是牽扯，而書信折出的紙飛機是遙遠的想望；藉此強化御風而行的無羈無邊，也藉對比打破長板舞台的單調，它們加油添醋地烘托「我在」的詩情時空，若酌以「高山烏龍」的清香優雅，更能加大御風破空的欣喜，於午后放空「神」氣。

5-8

芭蕾——屏息靜氣細品柔嫩肌膚下剛毅的信念

子曰：「人莫鑒於流水，而鑒於止水。」藉倒影喻意過去和反思是《芭蕾》茶席的趣味，凡走過必留下痕跡，努力不會白費；鏡面反射的光影效果，倒敘那回味不止的生命歷練、理性有序的幾何場景，清楚詮釋今天貨真價實的自信身手，全是昨日一絲不苟的鍛鍊結果。

方正的元素，鏡墨的舞台，沉靜地映照芭蕾舞者精鍊自信的身影，踮起的腳尖和筆挺有力的腿，斬釘截鐵地緊抓地面倒影的追憶，今日昂然的身段是昨日堅定信念的延伸，腳尖是價值的中心是反思的原點，這是無數心力所積累的肉身實力。

握著努力的核心價值，握著累積的自信帥氣，持續把持堅毅的節奏，這是《芭蕾》的情節和意象，就在把手和它倒影間演繹著。

此茶席以都會冷冽的元素，壓克力不銹鋼等人工材質和幾何單調造型，構築其中堅決的意象，直接明快地回應、肯定一路來追求專業舞者的堅持，倒影中回首甘苦的生命意義、價值，並特別以黑色舞台凸顯主角的成功身影，期許「我」也頂立一世的帥氣，緊握自得的信心。

明示是光潔照人嚴謹方正台座的鏡面肌理，那是時代科技產物黑色壓克力和銀色不銹鋼所泛起的冷光，充滿理性條理的自律和一絲不苟精益求精的意象，唯卓越才得登上專業要求的舞台，而登場的主角芭蕾杯，頂天立地的昂然姿態和貫穿到底堅定的手把，共同建構第一道簡潔俐落的氣場，它講究明快精緻的秩序和節奏分明的光影，精準是舞台上要求的基因。

「**屏息靜氣細探柔嫩肌膚下剛毅的信念**」是暗示，希望從軟體心境反思硬體功力的因果，在提「握」起杯子那一刻即以敏感肌膚回味堅毅鍛鍊時，那幾近退縮優柔虛脫的肉身，如何渡過艱辛而走上這講究實力的舞台。曾經奮戰的練功體驗，從這茶席舞台方直線條、高反差對比的堅硬語意，再見自己所曾經緊「擁」「握」的堅實意志，有如那不敗小鋼鐵人見証一般。舞台淡定的倒影聯結往日努力的情節，昨日種種無限感懷最終以柔情茶湯的甘醇殊勝地消融，而安住此刻疏朗瀟灑純淨的「我在」，在此清楚跳出與時尚共舞的了然，果決地辨識每一道茶湯剛性的口味，也喝出一番一閃而過的人生哲思。

黑色舞台顯明反映，生命對價結構的現實，在溫熱的茶韻，吞入篤定的了悟，那是一口因果純粹、心境瀟灑的清爽。

《芭蕾》上演努力與成果映照的戲碼，將品茗的基底徘徊沉浮在現實與回憶、從前與眼前、古典與爵士、城鄉與都會、閒散與明快……陰陽虛實的幻海，這種時

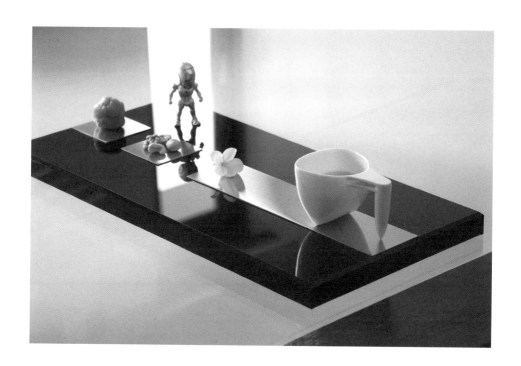

《芭蕾》

空、意象對比的感性品味、源頭本質相關的知性思緒，為茶湯融入人文的情懷。

這樣的底氣，當然，可以發展不同的腳本，在這清冷的舞台，藉斟酌享受片刻率真的戲癮，茶味的滋潤、情懷的沉浮、思緒的擺盪，在時尚的光影中，回甘詩的韻味、午後的閒情和「我」的果決；此刻，「君山銀針」展演帥氣的冲泡意象最具映照效果，而再度「神」往從前故事。

5-9

帝國記憶——

輕持莊嚴的時光 品味禮樂的規矩

這是柔性引導，首先你進入珍惜此刻體驗的期盼而守住心靈的浮動，認真地莊嚴自己，跟著仔細體會眼前每個流程中的細節，在這份暗示定位心理狀態下，走入明示的框架內，感受分寸規矩中嚴謹細膩的趣味，那是層次豐富進退有秩序的美感，有感即有「在」的質量了，那是隆「重」所帶出的結果。

這是卸除了雕樑畫棟和輝煌華頂的帝國殿堂，留下層層升高拾階而上的舞台，預示隆重茶宴儀式的開演，是一茶一會最慎重的獨處格局，等著唯一上賓入座的神聖品味，那是居高臨下的莊嚴鋪陳，層次分明、上下有序的進退規矩，它牽引出

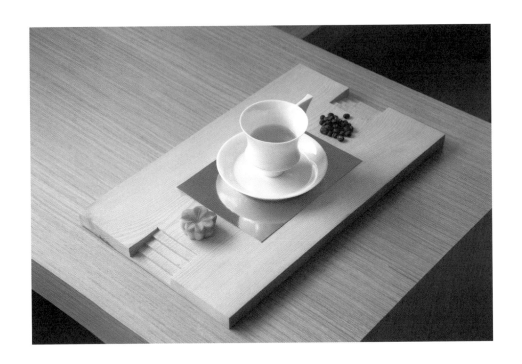

《帝國記憶》

入茶的君子情緒和品茗的雍雅貴氣，這是午后都會遺忘的一隅聖壇。

層登高的形式呼應弧形的律動，加重繁文縟節考究的情緒。

它呼應著杯身、碟子、把手一再重複弧形曲綫的秩序和莊重，檜木舞台以階梯層

杯子那片狀的手握，是這場品茗的重點，相較傳統鈎著或提起杯子的隨性方式，

它是由姆指食指夾住輕捏並由中指延著下方弧線托住而輕起，如此握法不禁從手

指傳送一種莊重的感覺，生理心理自然對接，配合置回基座虛實合體的慎重，所

有鋪陳都是為使人莊嚴入戲，而托出和引領的規矩，亦即以層次帶出古典繁複排

場的陣勢，完成端莊的生活姿態後，即可認真地在一口斟酌的捉著雅緻的時光和尊

貴，重溫莊重。獨啜曰神，「鐵觀音」的醇重厚，必能加深「神」聖自得的質感。

5-10

電影手札——

留白靜默，專注每口流動的深味

心情和時間打造高明度的舞台，深度地淨化那糾結厚實的生活陰沉。

而若說中國水墨空靈的意境，那絕對是現代都會舒解緊張的出口，尤其筆觸所揮灑出不經意的隨機自在，為壓力提供水份充足的稀釋空間，暈染的鬆軟，刷白的隨性，留墨或留白都為情緒提供遼闊的伸張空間，《電影手札》要為難得的品茗

一切回歸最單純的基本面，《電影手札》純粹黑白對比，以理性鋪陳感性的專注，以無機幾何的冷靜專業放任自然有機細膩的感性體會，正是時尚一貫的陽謀。白面壓克力如白紙一張，鏡面肌理，玉潔冰心，虛無空鏡讓情深無限延伸於茶韻的

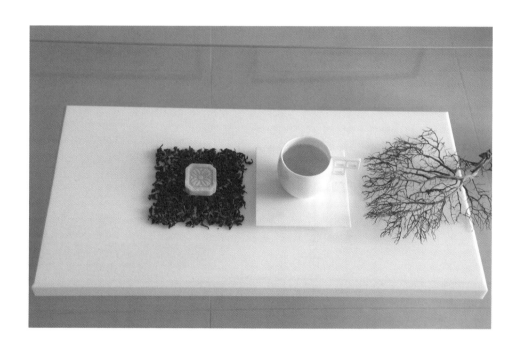

《電影手札》

想像。

潔白的舞台一如銀幕冷默，準備放映深情濃味的藝術電影，而中央兩個方形黑白對仗，有若傳統放映室投影的洞口；方正形如膠片帶抓孔的白色碟子呼應茶葉所排列深褐色的方形點心平台，一陽一陰，深淺對峙虛實並列，有著也是方形語意把手的杯子沒入台面，一旁細膩如毛筆筆觸的海草如刷墨一般，為理性茶席刷上禪意。

乾淨茶席有如畫境，素雅純淨，只見唯一跳出是在那身形時尚杯子裡的茶色，沒有雜訊，只有當下，和五彩繽紛的生活感動。在無垢無淨的平和氛圍，感受口中幸福流動滋潤的樸質，而能對位出茶湯溫暖自在的有機感，「文山包種茶」的俐落絕對勝任。

幸福，真是近在眼前遠在天邊，必須修行，有了情境的導入、物件的引領和愉悅的心胸，或可觸及「心不外弛，氣不外浮」的「神」安氣定。

5-11

二客曰勝——設置往事的對白場景

藉詩意的聯想、杯子的意象、茶席的設計和斟酌的形式，「午后茶詩」這是屬於個人體驗的提案，「我喝故我在」的品茗展演，也提出屬於兩個人以上對飲的茶席創意—茶韻情真。期盼朋友、夫妻、親人間（濃烈的情誼和回憶，因多年歲歲月月交往相處而淡然，能於茶湯幽香和玩味茶器所構築新　茶席的舞台中，再度鮮活，以此「感受」所謂二客曰勝，這人間至真的濃重情義，進而喝出故我「在」的場景情緒。

相較「午后茶詩」，此時「茶韻情真」更重視儀式感下的因緣追憶，之前重點在

個人的自由自處的安靜體驗，如今側重在兩人對飲的情懷互動，杯子也就小了，營造彼此敬祝，時而舉杯的愉悅氛圍。從一人的「神」到對酌的「勝」，從左右轉成前後延伸的舞台場景，這是一條真情熱線，再次藉茶貫通繫緊。

首先，從兩人等高相待、相互觀照的關係意象，佈建情誼、誠信的視覺架構，從對坐的舞台陣勢，敘述天長地久的溫情因緣，讓你我的故事在此空間蕩漾回味。

道具應用之材質元素和陣勢構成，共同詮釋二人一路來互信互諒隆情義重的溫馨，藉著歡慶、遊悠、應證、分享等情事寓意，期許在回甘之餘，更品出、看出多年攜手所驗證過無數的真誠、付出、體諒和捨得的感性真諦。此茶席強調兩人情懷互動的戲碼，那是平等的觀照、誠信的無悔、感情雋永的情節，感受品茗溫厚多元的豐富感，進而看到情誼的色與形。

總之，道義允諾的重量、親情倫理的蜜意、君子之交的淨雅、友情隨性的自在，

是可以不斷品嚐、回味其中雋永的俠情。「茶韻情真」，也能「我喝故我在」。

5-12

鼎諾——江湖俠義的行草美感

《鼎諾》闡釋兩人間的誠信或道義情結，為承諾為情感，在急難時為情誼伸出援手的江湖倫理，總是感動人，這茶席希望兩人能藉此回味彼此相挺至情至義的珍貴因緣，或多或少或大或小曾經義無反顧的關照都是值得反覆咀嚼，而沉澱後特設的茶席更加深刻。

在險峻社會的江湖現實和錯縱的人情世故底層，我們共同舖設了安然可行坦然的道義軌跡。或許曲折，但總是暢通，相挺盛情，似乎遠在天邊，但於千鈞一髮之際，情義總是無所不在地及時快遞。人生境遇即使洶濤駭浪，顛沛坎坷，鼎諾的

情義總能讓人平穩前進。這是一條誠信所鋪墊、感恩所觀照的幽徑，此刻咱們兩頭靜坐端詳，這股回甘不止、由相知相惜頂天立地豪情所鋪設的福份，值得彼此感恩回味。

舞台是以剖開拋平一公分厚九十公分長的樹幹為席，它曲折與平坦的意象，包含著無數驚喜懸念的枝節，這是兩人所交織多變的江湖風雨，有橫行無阻的大道也有窮山惡水的險阻，總有你情義相伴，在這人生大道留下許多彼此相知相惜默契十足的足跡。

這是至情的茶會，有了席寓意深刻的鋪陳，舞台上的元素和陣勢至關重要。杯子《鼎盛》、《豪情有象》名稱及形式為不做他人想的兩位選之主角，一俠一義，它們三腳頂立的架子至即是相挺的表態，墊腳般時刻緊盯著彼端，遙望對面情誼，掌握情況，以豪氣干雲態勢，隨時關注及時照應。

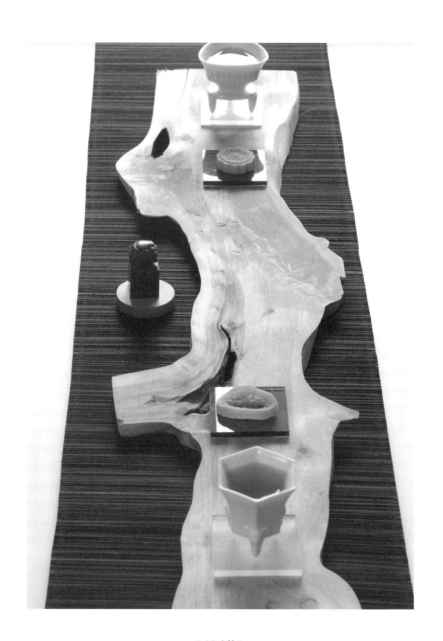

《鼎諾》

應用元素單純，而台下深色竹簾，襯出原木色舞台質樸無華的禪味，這是講究俠義沒道理的武道氛圍，同時也將其輪廓勾勒出行草韻味率真的摯誠美感，茶席乾澀寫意的質感將情義的率性和杯子的昂然顯得更堅貞，而一枚《投名狀》般信義擔保的印章，和那象徵情深深似海的藍色竹墊，帶來「二客曰勝」的隆重，如此簡單，如此義正詞嚴，以茶代酒更形雋永，更能生津，「凍頂烏龍」的醇厚和持續，最具寓意。

5-13

迎春——兩人艷麗的春天

相較於《鼎諾》的剛簡質樸，《迎春》的品茗設計則是不拘小節的燦爛流彩。紅橙黃綠藍靛紫，蒸騰春天五顏六色七形八狀繽紛的暖意，可謂「**一樹春風千萬枝，嫩於金色軟於絲**」，春風當然也擋不住我們所架設雖窄欲堅實的專屬熱情專線，道上落滿我們無數的斑斕情真的點滴。這是「兩人的春天」，我們愉悅地觀賞並盡性地斟酌這勢不可擋的澎湃和漫無止境的芳香，將開懷地品嚐情義所專屬盛開的優雅。

真情真義的孕育，使日日是春日，溫馨芬芳的花兒處處時時綻放著，在錯縱歡慶

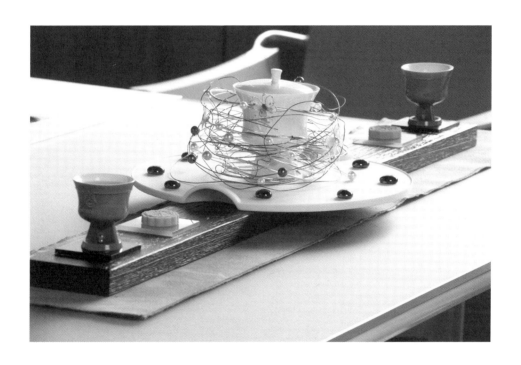

《迎春》

的鬧熱，以《迎春》杯花朵綻放般的昂然造型帶出迎春繽紛和兩人相會的興奮。

在這只有你知我知的盛會，獨留色明味醇的茶湯見證多彩人間最純靜的關愛和誠信。

褪色柔性的綠色墊布，記述著因緣久遠、交情深厚經得起刷洗折騰的溫馨。中央圓盤鋪排的彩石，也興奮地跳上纏繞中央蓋杯錯踪的絲線上，這是不可收拾所有往事情節之幸福，多彩多姿、活潑燦爛，它是兩人共同積累點線面的生命交集和晶亮的回憶，瀰漫老古典新時尚的層次律動，歷久彌新，在春意盎然的歡愉中，回味彼此交融的那些剪不斷理還亂的一世交情。

而狹長的木製舞台，壓縮聚焦「二客」情誼和經歷的私有性，心照不宣，唯你我分享就是「勝」，在明示的情境氛圍和名稱暗示的寓意完成預設的入席心境，讓每一口斟酌都隨純淨濃郁的友情吞嚥，相信「碧螺春」，更能添色添香，而美不「勝」收。

5-14

華麗人間——為情誼繽紛上彩

歲月、往事留下一顆顆一粒粒多彩柔美的回憶，熱切的手帕之情，淡雅的君子之交，莫逆的膽肝之義，多年已然蘊含了厚重的溫情和濃烈的香醇，就在此春暖花開爭奇鬥艷的時節，也一起奔放屬於情誼最激情的芳香與顏色。此時我們對坐，各自循不同的焦點，品嚐耕耘生命福氣的雋永韻味。因為有你，讓每一口濃醇熱切，讓每一口回甘歡愉。

這是庭院的景緻，充滿陽光印象派的茶席，八角形竹片涼亭、嫩綠布墊、繽紛彩石和彩瓷，架出庭院高明度興奮的春意，中央綠色《滿庭芳》蓋杯，準備掀蓋，

為一場粉色花俏的茶事點燃喧嘩，快樂出湯。色彩讓嚴整佈局變調，規矩儀式鬆脫，茶事茶湯莊嚴文雅的東方情調也滲著了不著邊際的浪漫和甜度。

彩石鋪陳亭外滿園活潑可愛的斑斕炫麗，顆顆粒粒溫暖圓潤，這些彼此磨合交融的過程痕跡，都是情事都是說事，二人當然有說不完的話。兩端以《好事連連》的杯子觀照往事全景，這充滿樂觀和情誼氛圍的點滴，花團錦簇，果然遊園驚夢。

明朗的春意、豐沛的元素、繽紛的色彩、動盪的意象……以熱鬧回應殊勝的友情紀實，出凡入「勝」，開心如開花，以茶會珍惜「二客」人間邂逅，一口一口回味友情的華麗，若以「鳳凰單叢」入茶，絕對錦上添花更顯艷麗。

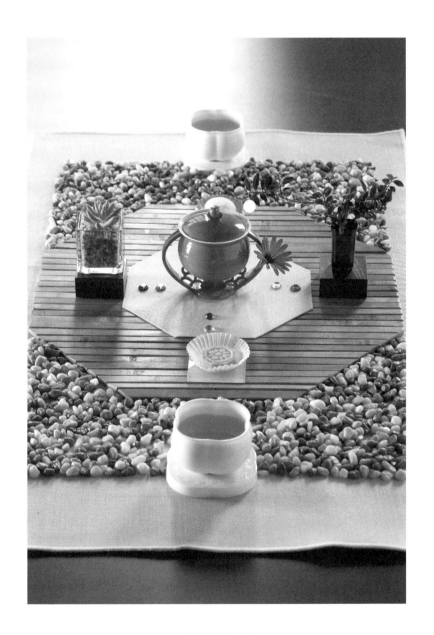

《華麗人間》

5-15

豪情有象——

共生歲月

雖然也是情義議題，但不同於《鼎諾》隨性的江湖擂台，這是理性的回味，此席更講究過程中，交手相待的回憶餘韻；在梅花樁上的是世故身段，彼此了然世態是險峻又溫馨的風景，這是現實至情至性的舞台，因經歷而珍惜。

身段挺立造型恭整的《豪情有象》茶具組，擔綱演出，三腳鼎立的作態尚不足表達相挺的力度，更以小木座為杯墊拔高，深化彼此恭敬的心意，也強化旗鼓相當的誠信，似乎較勁，實為對等，隆重以待；這是肅穆的茶席，要深雕真情的圖象。

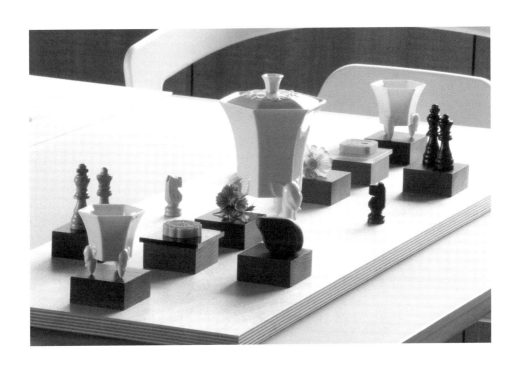

《豪情有象》

帶著強烈的互信氣韻，在此刻對置的斟酌中，來回地激盪甘苦歲月、品味彼此扶持相挺的溫暖和雋永。世道理性，咱們感性，共構豪情萬丈道義千秋的情義寫真，我倆共生歲月，正如那對小金人一世相守。

捨得是一盤人生豪情的莊嚴賽局，要「勝」，感謝有你。茶席鋪陳對奕的儀式氛圍，井然有序，規矩嚴謹。想那每手理性下，所下注的感性籌碼，每一步神聖凜然，戰戰兢兢，卻也孤注一擲地激情，棋手無悔，沒有對錯無論回報，這是合作，就是豪情，就是信任；此牌林般列陣剛毅的茶席，凝聚在不動如山一言九「鼎」高度誠信的價值，和杯子身段共構隆情厚誼的正氣。這是倆人曾經跌宕起伏共生的歲月舞台，順著曲折往事的棋路，每一口就裝模作樣地入口慶幸感激而生香，

而「紅烏龍」除了口感，其朱紅的色澤，更能為茶席的剛性披上乾澀冷冽的深刻。

夢的協奏——

喝出情的悅聲

一點一點的成形圓滿，就像它的壺，由小圓的蓋鈕經中圓的把手到最終飽滿大圓的壺身，其中人的參與支援而圓夢，是最值得藉茶回味嚐甘的，這是與曾經的伙伴共享的快樂平台。

大大的小小的，昨天的今天的，俯拾皆是都是夢想。曲曲折折、斷斷續續的實踐過程，因為有你的機緣和助力，逐一實現，不同的成果在生命的腳印圈出完美的句點。要有多少個希望，才是積極的人生？要圓多少個一個夢想，才叫美滿的人生？有夢就美，與其在風中找答案，不如當下的斟酌，在真情的相隨，分享願望

的喜悅中，解讀在圓夢中你無可取代的恩情。

且鋪陳橫條木片如琴鍵美麗的律動排開，與其下細緻竹席相應交疊，錯落地交識俐落的節奏層次，有如過程段落，在人生不同階段，彼此因因緣及情誼，相互扶持鼓勵，並藉《圓好夢》茶具組圓形句點般的喻意，記註所完成各階段圓滿結局的人間情事。

在這美妙樂音般的事件韻律，回首，回盪，回甘。其中節奏、律動、秩序、均衡是我倆交往所拿捏出分寸的美感，這股默契將為茶湯 起連綿盪漾的餘甘，而回味二人圓夢曾經的浪漫，搭配阿里山「珠露茶」更有如夢似幻的效果。

明朝張源在《茶錄》中說「飲茶以客少為貴，客眾則喧，喧則雅趣乏矣。獨啜曰神，二客曰勝，三四曰趣，五六曰泛，七八曰施。」

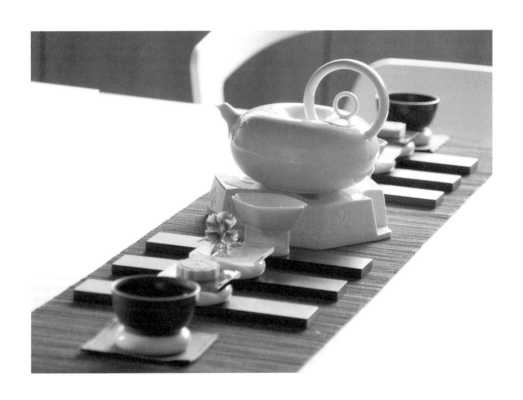

《夢的協奏》

《風舞》的都市越獄，藉品茗的時空，順勢遁入太虛的悠哉；《帝國記憶》的尊寵自得，讓每一口回甘都為自己構築片刻閒情的隆重王國；《芭蕾》一身功夫練就的甘苦回味，一杯茶一口甘映照深遠剛毅的果決；《電影手札》的素雅不染，醞釀孤芳自賞純淨的品茗狀態，為茶湯凸出了金色華貴的品味；「午後茶詩」請君登台，一切從視覺場景、手感意識、詩想發酵和口感茶韻進行午後，我「在」獨啜難得愉悅的「神」遊。

「茶韻情真」則有共赴「勝」境擇偶，二客的條件期許，以歲月往事入茶，以情義故事回甘，有默契有共識，茶香心甘，見証我倆都「在」的盛宴。《鼎諾》在寫意場景過眼心甘情願的歷史檔案，共品無須理由力挺到底，有你就有我固執的笑素；**《華麗人間》**鋪開所有瑣碎的陳年故事，在春暖花開高調俗麗的渲染，熱烈而歡欣地笑飲交誼的福分；《豪情有象》則在如履薄冰的戒慎陣勢，酌酌的品味互信下，一路來迭宕起伏有驚無險的二人傳奇；《迎春》攪拌眼花撩亂糾纏的情誼，只有沉浸的我倆有通關密碼，可喝出清楚的快樂頭序；**《夢的協奏》**則藉綫

狀躍動的節奏感，和飽滿圓型句點的註記，於喉舌溫潤中，滿足地吞入圓滿的甘甜。

熱情的探索，快樂的提案，感性的移情，時代的元素，一番ＤＩＹ，使一切都還有成長的空間。一口茶一份惜福一種知足，「創鮮」是成長的關鍵字，滲入情趣，架設美感，趣、泛、施依然能雅趣滿分，茶韻悠然。

PEOPLE 叢書 PEI0418

俠骨柔情
————匠人心安理得的美學與實踐心法

作 者	王俠軍
主 編	CHIENWEI WANG
企劃編輯	PEI-LING GUO
美術設計	Winder Design
內頁構成	Winder Design、藍天圖物宣字社
發 行 人	趙政岷
出 版 者	時報文化出版企業股份有限公司
	10803 台北市和平西路三段 240 號 3 樓
	發行專線—(02)2306-6842
	讀者服務專線—0800-231-705・(02)2304-7103
	讀者服務傳真—(02)2304-6858
	郵撥—19344724 時報文化出版公司
	信箱—台北郵政 79-99 信箱
	時報悅讀網—http://www.readingtimes.com.tw
法律顧問	理律法律事務所　陳長文律師、李念祖律師
印 刷	勁達印刷有限公司
一版一刷	2018 年 05 月 04 日
定 價	新台幣 450 元

俠骨柔情：匠人心安理得的美學與實踐心法
／ 王俠軍 著.
-- 初版 .-- 臺北市；時報文化，2018.05
256 面；17×23 公分 . -- (PEOPLE 叢書；PEI0418)
ISBN 978-957-13-7377-5

1. 工藝美術　2. 創意

960　　　　　　　　　　　107004537

時報出版　時報文化出版公司成立於一九七五年，並於一九九九年股票上櫃公開發行，
於二〇〇八年脫離中時集團非屬旺中，以「尊重智慧與創意的文化事業」為信念。